Miniature food book

·袖·珍·屋·の·料·理·廚·房·

Miniature food book

黏土作の
迷你人氣甜點 & 美食 best 82

PLUS！
搭配餐盤 &
裝盛器物
也能自己DIY！

ちょび子◎著

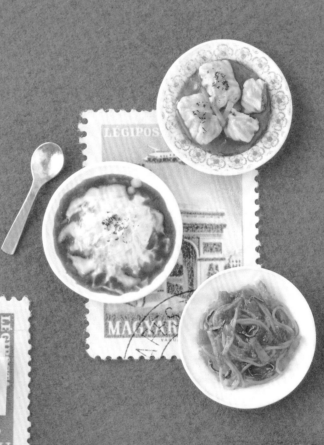

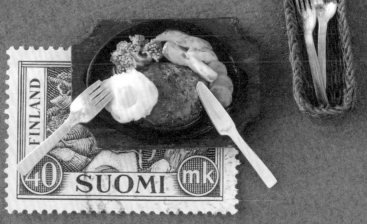

黏土作
迷你人氣甜點&美食 best 82

令人怦然心動的蛋糕、香味四溢的麵包、熱呼呼的西式餐點或冰冰甜甜的冰淇

淋，各式各樣的熟食、時髦的咖啡廳午餐、懷舊的傳統點心、高級的和菓子……

不管是美味的點心或料理，迷你袖珍食物全部都可以作得出來！

小小的、和實物一模一樣的迷你袖珍食物，一定可以讓你的心靈獲得療癒！

歡迎來到迷你的袖珍世界。

Staff
編輯統籌：丸山亮平
編輯：STUDIO PORTO（加藤風花・三浦惠）
攝影：北原千惠美
裝幀設計：STUDIO DUNK（李雁・舟久保さやか）
造型：STUDIO DUNK（木村遥）
插畫：福田昌子
撰稿：塚本佳子
協力校對：岡野修也・久松紀子

協力攝影
AWABEES
☎03-5786-1600
UTUWA
☎03-6447-0070

材料・工具提供
株式會社PADICO
東京都涉谷區神宮前1-11-11-607　☎03-6804-5171
http://www.padico.co.jp

作者介紹

ちょび子（Chobiko）

現居於山口縣，同時身兼家庭主婦的身份，並致力於製作娃娃屋＆
迷你袖珍食物。除了在個人網頁介紹發表作品之外，亦活躍於展覽
或擔任講師等活動。
http://chobiko.jimdo.com/

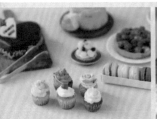
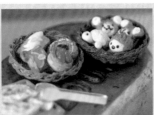
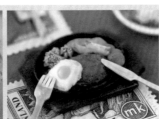
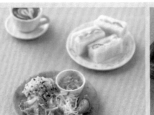

MENU

目　　　錄

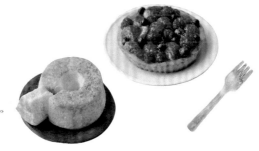

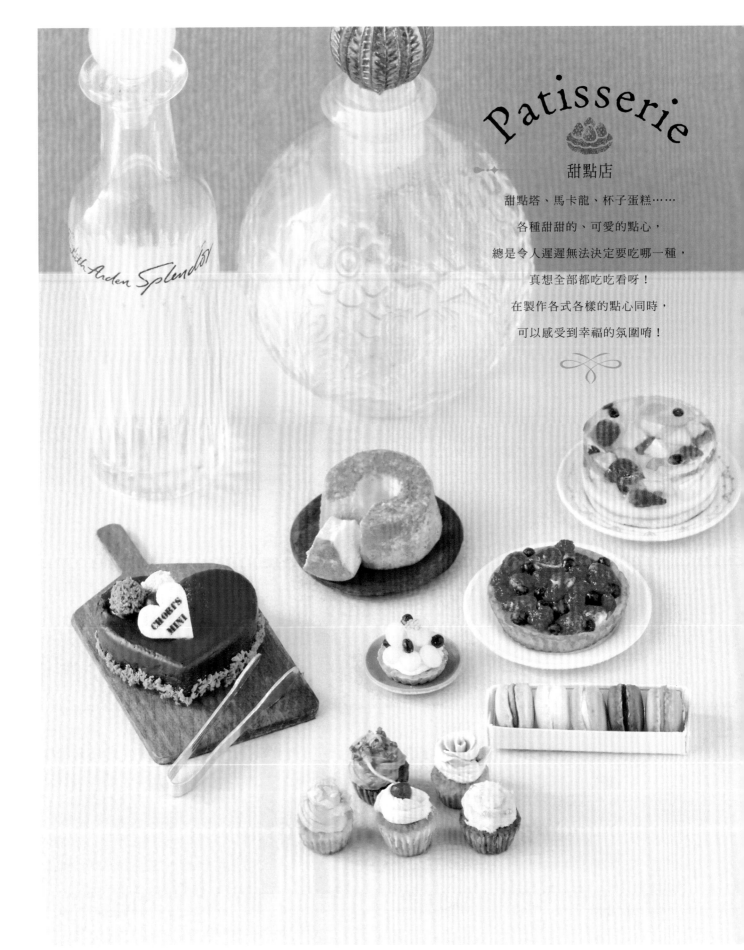

Patisserie

甜點店

甜點塔、馬卡龍、杯子蛋糕……

各種甜甜的、可愛的點心，

總是令人遲遲無法決定要吃哪一種，

真想全部都吃吃看呀！

在製作各式各樣的點心同時，

可以感受到幸福的氛圍唷！

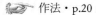

•1•心形巧克力蛋糕

將切割成心形的保麗龍板當成底座使用。再點綴上幾個裝飾性的巧克力，製作出華麗的蛋糕。

作法・p.20

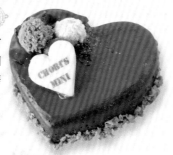

•2•莓果塔

擺上滿滿三種莓果的水果塔。只要塗上UV膠，就能呈現出既有光澤感又可愛的外觀。

作法・p.65

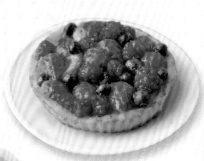

•3•杯子蛋糕

變化裝飾餡料，就可以作出各式各樣的杯子蛋糕。請加上個人喜好顏色的奶油＆水果。

作法・p.66

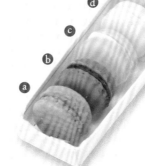

•4•馬卡龍

彩色的馬卡龍，以同一種作法就可以作出不同口味的馬卡龍。也可以享受夾入不同顏色奶油的樂趣。

作法・p.67

•5•戚風蛋糕

巧妙地運用手工藝針，就可以表現出戚風蛋糕的質感。也要仔細地塗上看起來美味的烘烤色澤喔！

作法・p.67

•6•果凍蛋糕

使用許多水果、顏色鮮豔的蛋糕。透明的部分是使用Q軟型的UV膠製作而成。

作法・p.39

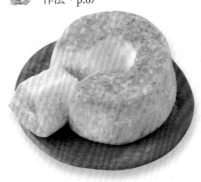

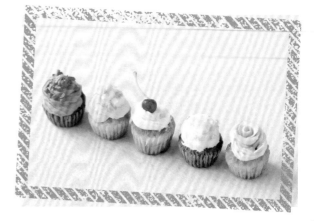

•7•麝香葡萄塔

放上數顆麝香大葡萄，完成小巧又可愛的水果塔。最後放上一片薄荷葉，點綴出清爽感。

作法・p.68

原寸大

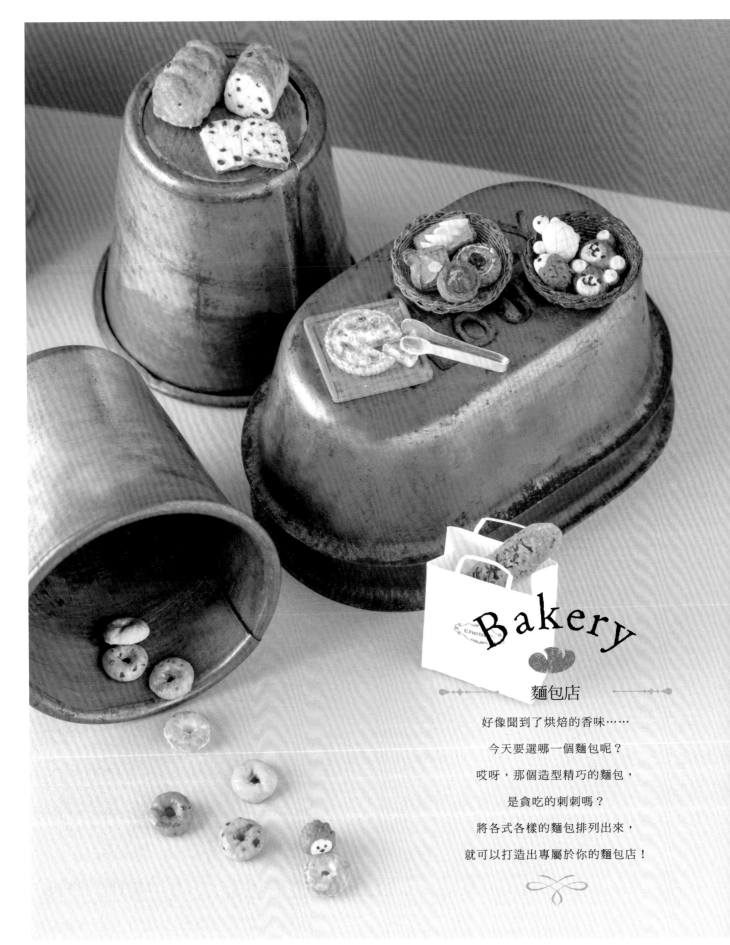

Bakery

麵包店

好像聞到了烘焙的香味……

今天要選哪一個麵包呢？

哎呀，那個造型精巧的麵包，

是貪吃的刺刺嗎？

將各式各樣的麵包排列出來，

就可以打造出專屬於你的麵包店！

·8· 葡萄吐司

以牙刷輕拍表面，呈現出吐司的質感。如果填入圓圓的葡萄乾，就能呈現出加倍具有魅力的外觀。

作法・p.23

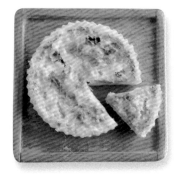

·9· 鹹派

放入培根＆菠菜的鹹派。菠菜的葉＆莖需各別分開製作。

作法・p.70

·10· 水果丹麥麵包

可以自由變換水果＆麵包體形狀的丹麥麵包。以個人喜好的水果，作出原創的麵包吧！

作法・p.70

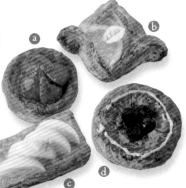

·11· 明太子法國麵包

明太子以玻璃珠作為製作素材。海苔則是以薄紙製作而成，黏貼時請謹慎地執行作業。

作法・p.68

·13· 烏龜麵包

從菠蘿麵包中探出頭來，可愛的烏龜麵包。需特別注意黏接頭部＆手腳時的整體協調感。

作法・p.71

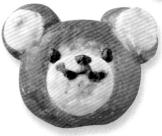

·12· 小熊麵包

以三個揉圓的黏土作出小熊麵包的雛形。因為臉部表情的作業非常細緻，請不要著急，仔細地完成。

作法・p.71

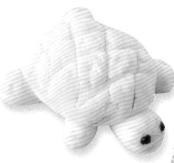

·14· 刺蝟麵包

使用兩種顏色的麵糰作出可愛的刺蝟。特有的尖刺形象，是以筆刀＆鑷子輔助製作而成。

作法・p.25

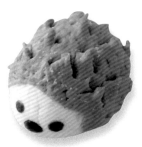

·15· 貝果

變化顏色＆混入的配料，製作出不同形象的貝果。根據個人喜好，也可以加上草莓果醬或巧克力碎片。

作法・p.69

原寸大

| 10 | 20 | | 10 | 20 | | 10 | 20 | | 10 | 20 | 30 |

| 10 | 20 | | 10 | 20 | | 10 | 20 | | 10 | 20 |

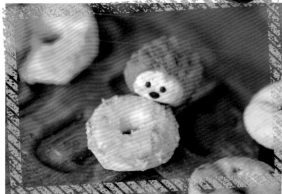

Restaurant

西餐廳

今天是久違的家族晚餐，

爸爸點的是漢堡排，

媽媽點了牛肉燉菜，

而我點的是拿坡里義大利麵！

啊，可是蛋包飯看起來也好美味啊……

和實物一模一樣的料理，

只要多看一眼，就覺得肚子餓了呀！

·16· 蛋包飯

蛋包飯的製作關鍵是軟嫩嫩的蛋&醬汁。不過度攪拌製作雞蛋的材料,是使成品看起來滑嫩美味的訣竅。

 作法・p.26

·17· 拿坡里義大利麵

放入青椒、洋蔥、培根的拿坡里義大利麵。麵條是以注射器擠出製作而成。

作法・p.28

·18· 高麗菜捲

淋上大量醬汁的高麗菜捲。請善用牙籤表現出食材的質感。

作法・p.73

·19· 牛肉燉菜

放入圓圓的蔬菜&肉塊的牛肉燉菜。其中一部分的蔬菜作法,與荷包蛋漢堡排的作法相同。

作法・p.73

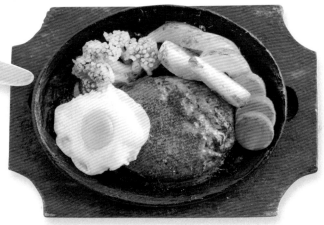

·20· 荷包蛋漢堡排

運用豐富色彩的食材組合,完成漂亮的荷包蛋漢堡排,並以UV膠製作醬汁&作為固定接著劑。

作法・p.72

原寸大

10	20	30

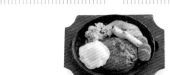

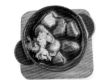

10	20	30

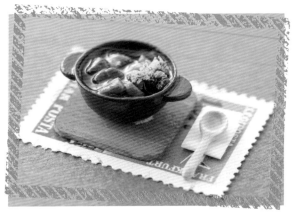

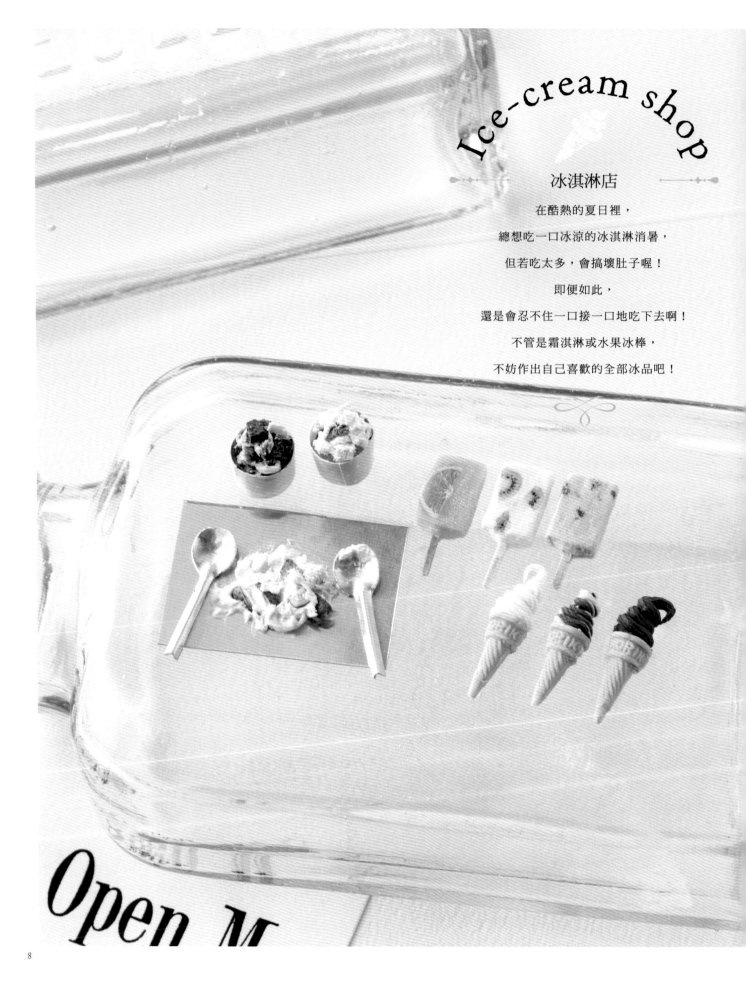

Ice-cream shop

冰淇淋店

在酷熱的夏日裡，

總想吃一口冰涼的冰淇淋消暑，

但若吃太多，會搞壞肚子喔！

即便如此，

還是會忍不住一口接一口地吃下去啊！

不管是霜淇淋或水果冰棒，

不妨作出自己喜歡的全部冰品吧！

Open M

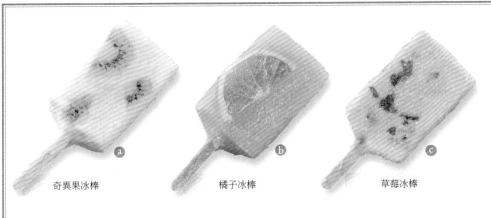

奇異果冰棒　　　　　橘子冰棒　　　　　草莓冰棒

•21•冰棒

放入水果切片的果汁冰棒。運用矽膠製的模型翻模後，取出放入水果的冰棒基體，再插入木棒。使用其他作品製作的水果也OK喔！

作法・p.37

•22•霜淇淋

使用擠花嘴在甜筒上擠出個人喜好顏色的冰淇淋，霜淇淋就完成了！也可以作出混合香草＆巧克力的綜合口味。將甜筒加上英文字母＆斜線條後，成品與實物更加相似。

作法・p.74

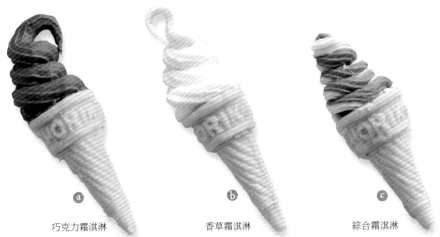

巧克力霜淇淋　　　　香草霜淇淋　　　　綜合霜淇淋

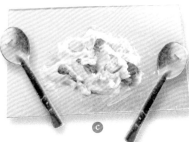

草莓綜合炒冰　　　巧克力香蕉綜合炒冰

•23•炒冰

將切成大塊狀的水果、海綿蛋糕和巧克力拌在一起的冰品。製作重點在於和以黏土作成蓬鬆質感的冰混合拌勻。盛入杯子中，或放在鐵板上拌炒都很可愛。

作法・p.75

原寸大

| 10 | 10 | 10 | 10 | 20 | 30 |

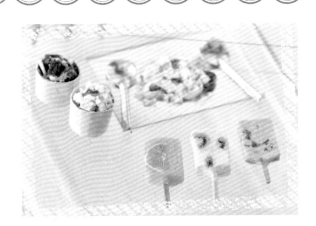

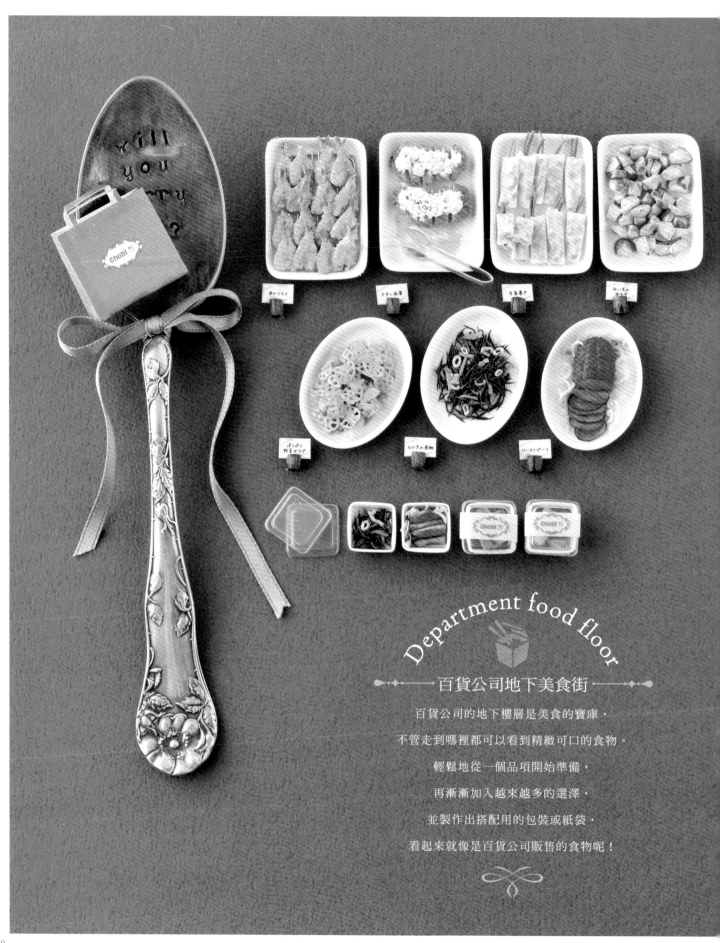

Department food floor

百貨公司地下美食街

百貨公司的地下樓層是美食的寶庫，

不管走到哪裡都可以看到精緻可口的食物。

輕鬆地從一個品項開始準備，

再漸漸加入越來越多的選澤，

並製作出搭配用的包裝或紙袋，

看起來就像是百貨公司販售的食物呢！

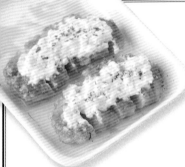

•24• 南蠻炸雞

運用UV膠的光澤感，呈現出南蠻炸雞的油炸感。塔塔醬＆巴西利則是勾起食欲的小點綴。

作法・p.76

•25• 生春捲

在薄薄的春捲皮中，放入滿滿的蝦子＆韭菜等配料。切開時也能看見餡料喔！

作法・p.77

•26• 炸竹莢魚

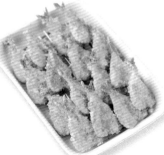

以磨泥器研磨烘烤過的材料，作為酥脆的麵衣貼滿整體。若再塗上金黃色的油炸色澤，就跟實物一模一樣了！

作法・p.78

•27• 番薯沙拉

以隨意切塊的番薯製成簡單沙拉。將白膠＆顏料混合製作成醬汁，並以此固定作品。

作法・p.79

•28• 鹿尾菜煮物

將食材與白膠混合，盛盤固定。竹輪的烹煮色澤等細部的處理也相當講究。

作法・p.79

•29• 脆脆蔬菜沙拉

以呈現蔬菜的酥脆感為製作重點的沙拉。蓮藕的洞是以牙籤一個一個鑽孔而成。

作法・p.80

•30• 烤牛肉

讓烤牛肉表面＆內裡的顏色形成漂亮的漸層，並仔細地呈現出表面的紋路。

作法・p.74

原寸大

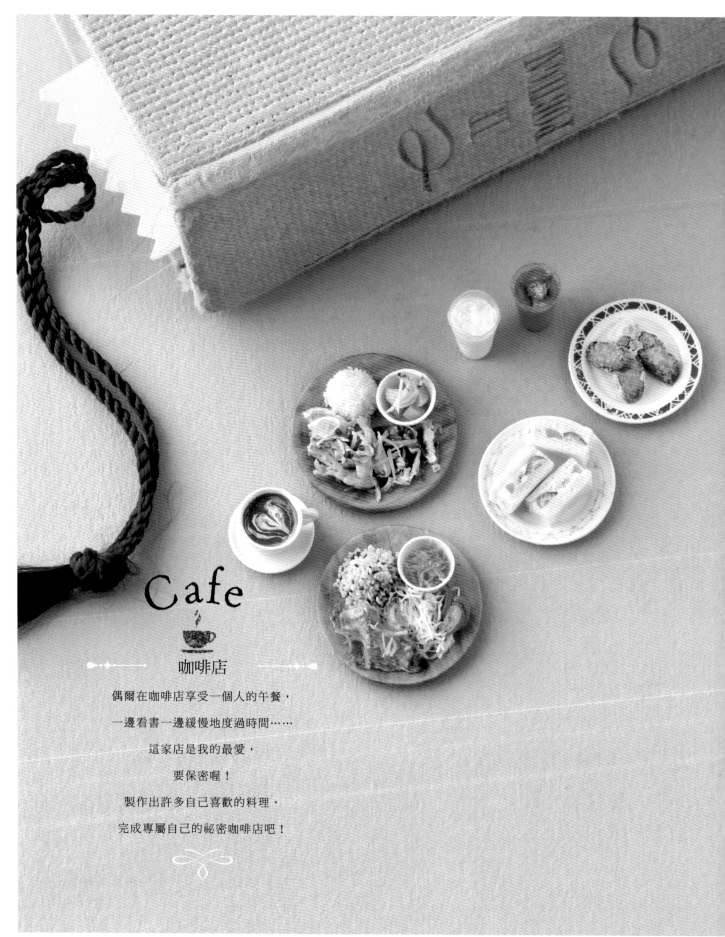

Cafe

咖啡店

偶爾在咖啡店享受一個人的午餐，

一邊看書一邊緩慢地度過時間……

這家店是我的最愛，

要保密喔！

製作出許多自己喜歡的料理，

完成專屬自己的祕密咖啡店吧！

•31•薑汁燒肉套餐

以肉類料理為主食的午間套餐。將填入注射器的黏土擠出一點點，揉圓作出五穀米飯。

作法・p.31

•32•竹莢魚南蠻漬套餐

以魚類料理為主食的午間套餐。主食是運用橘子＆炸竹莢魚的作法製作而成。

作法・p.82

•33•水果三明治

放入四種水果的三明治。麵包表面以牙刷輕拍，剖面則以針戳刺，呈現出質感。

作法・p.81

•34•法國吐司

蛋液多汁可口的法國吐司。主體是以明太子法國麵包（p.4）的法國麵包，切片製作而成。

作法・p.81

•35•咖啡

可愛的心形拉花是以牙籤畫拉而成。咖啡杯中則是以UV膠作為基底。

作法・p.80、p.96

•36•果昔

將塑型土與顏料混合＆放入杯子中，果昔就完成了！

作法・p.83

原寸大

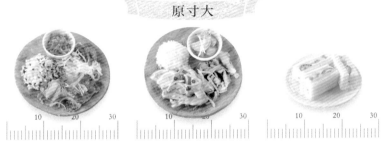
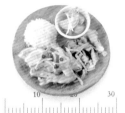

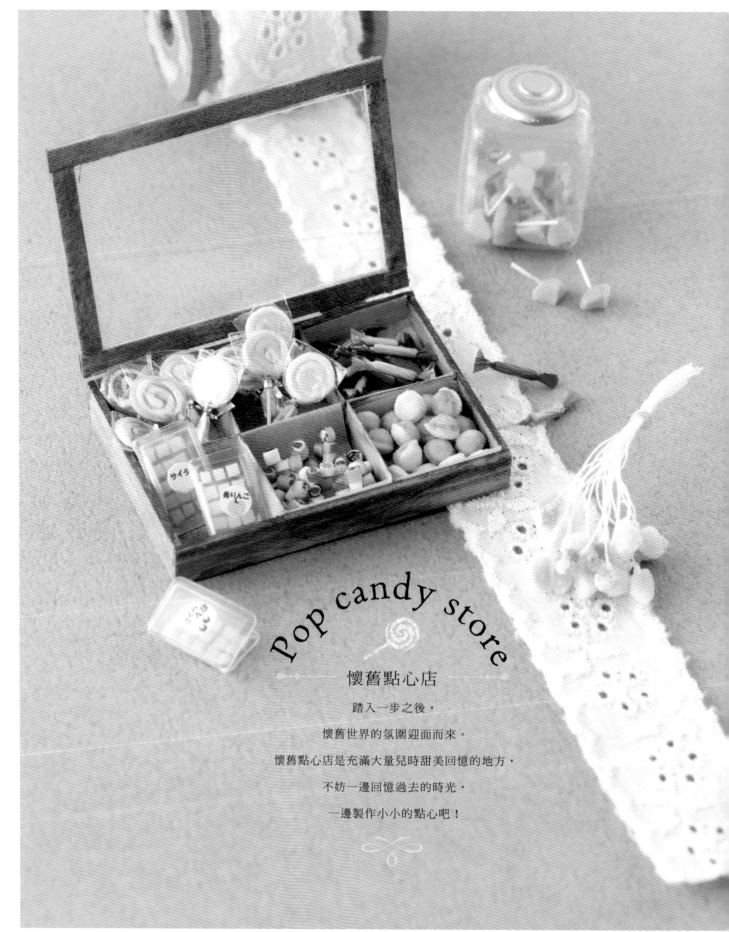

Pop candy store

懷舊點心店

踏入一步之後，

懷舊世界的氛圍迎面而來。

懷舊點心店是充滿大量兒時甜美回憶的地方，

不妨一邊回憶過去的時光，

一邊製作小小的點心吧！

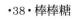

·38· 棒棒糖

因為口味眾多,而造成選擇困擾的糖果。糖果是以捲繞的方式製作而成。

作法·p.84

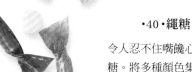

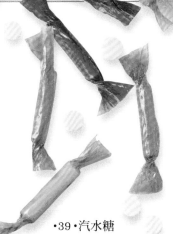

·40· 繩糖

令人忍不住嘴饞心動的繩糖。將多種顏色集合成一束,就完成了漂亮的糖果花束。

作法·p.85

·37· 金太郎糖

金太郎糖的魅力就是可以製作出很多漂亮的糖果。圖案的部分是以轉印貼紙製作而成。

作法·p.83

·39· 汽水糖

剖面形狀也很講究的汽水糖。使用保鮮膜貼上轉印貼紙後,當成包裝紙使用。

作法·p.84

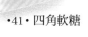

·42· 鈴噹蜂蜜蛋糕

圓形的蜂蜜蛋糕,就像是可愛的鈴鐺。並以袖珍糖晶作為砂糖,在蜂蜜蛋糕上鋪灑一層製作而成。

作法·p.88

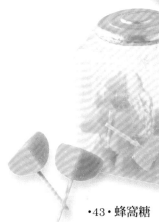

·41· 四角軟糖

放在透明盒子裡的四角軟糖。牙籤則是以檜木棒削整製作而成。請盡情享受變換顏色的樂趣。

作法·p.88

·43· 蜂窩糖

飄散著甜甜的懷舊香氣般的蜂窩糖。棒子部分是以鐵絲製作而成。玻璃瓶裝的氛圍也非常相襯。

作法·p.89

原寸大

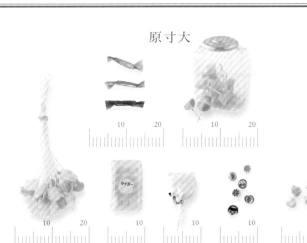

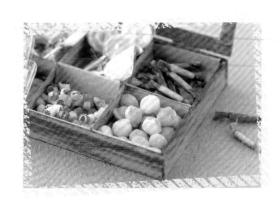

和菓子店

到奶奶家拜訪時,

奶奶總是會端出銅鑼燒＆羊羹;

如果有超喜歡的草莓大福,

紅色的草莓更使人心情大好!

經典的和菓子＆

漂亮的讓人目不轉睛的豆餡點心……

在製作柔和甘甜的和菓子之際,

心情也會跟著平靜下來。

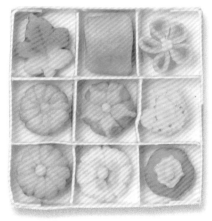

•44• 豆餡點心

外觀華麗，展現職人精湛技術的豆餡點心。在造型的作業過程中，會讓人產生彷彿身為和菓子職人般的代入感。成品請搭配放入自己喜歡形狀的盒子中。

作法・p.85

•45• 栗羊羹

即便是簡單的羊羹，放入大顆栗子，就能呈現出華麗的氛圍。加上竹籤，就完成了和菓子店的經典逸品。

作法・p.89、p.92

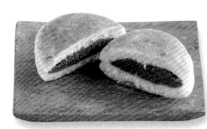

•46• 銅鑼燒

包入大量紅豆餡的銅鑼燒，切開之後的模樣也很可愛。放在以檜木板製作而成的器皿上，更有質感。

作法・p.87

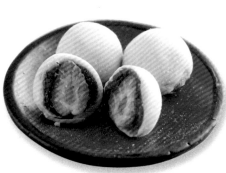

•47• 草莓大福

將草莓填進切半的大福中，就是大家最喜歡的草莓大福。運用石膏的質感製作而成的外觀與實物非常相似。

作法・p.87

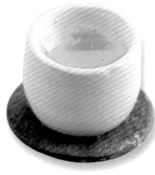

•48• 茶

以UV膠製作而成。為了讓茶水的表面保持平整，請分次注入UV膠進行固定。

作法・p.90

原寸大

```
10        20        10        20
```

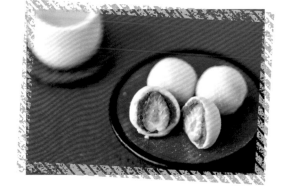

```
10    20    30    40    50        10        20        10        20
```

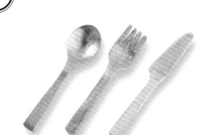

•49• 餐具
作法・p.48

•50• 木湯匙
作法・p.92

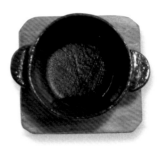

•51• 燉菜鍋
作法・p.50

•52• 鐵板盤
作法・p.52

•53• 盤子
作法・p.27

•54• 籃子
作法・p.56

•55• 夾子/分享夾
作法・p.94

•56• 紙袋
作法・p.91

•57• 托盤
作法・p.54

•58• 外帶餐盒
作法・p.55、p.93

•59• 商品標籤
作法・p.92

•60• 冰淇淋勺
作法・p.94

•61• 玻璃瓶
作法・p.95

•62• 木盒
作法・p.96

•63• 茶碗
作法・p.90

•64• 竹籤
作法・p.91

基本作法
Basic recipes

首先，參閱step by step圖解步驟，

熟練基本作法吧！

只要學會麵＆飯的作法、細部處理等技巧，

就可以應用在各式各樣的作品上。

從p.58開始，

則將介紹使用材料＆工具，

黏土的處理方法等。

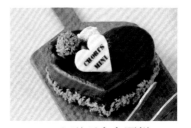

·1·心形巧克力蛋糕
Patisserie
作法·p.20

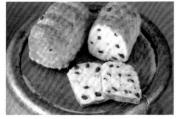

·8·葡萄吐司
Bakery
作法·p.23

·14·刺蝟麵包
Bakery
作法·p.25

·16·蛋包飯
Restaurant
作法·p.26

·17·拿坡里義大利麵
Restaurant
作法·p.28

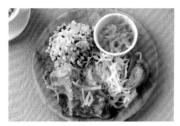

·31·薑汁燒肉套餐
Cafe
作法·p.31

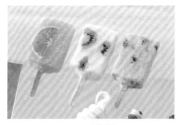

·21·冰棒
Ice-cream shop
作法·p.37

·6·果凍蛋糕
Patisserie
作法·p.39

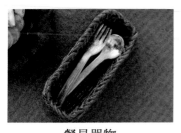

餐具器物
Tableware and other items
作法·p.48

心形巧克力蛋糕
Heart-shaped Chocolate Cake

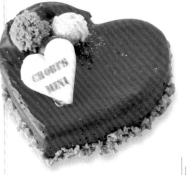

原寸大

〈 材　料 〉

黏　土 樹脂黏土

顏　料 水彩顏料
〔Chinese White（白色）〕
〔Burnt Umber（深咖啡色）〕
〔Ivory Black（黑色）〕
〔Burnt Sienna（咖啡色）〕
〔Yellow Ochre（土黃色）〕

其　它 保麗龍板　　烘焙紙　　白膠
原子筆　　尺　　牙籤
筆刀　　轉印貼紙　　錐子
砂紙　　鑷子　　石膏
精密銼刀（平面）　　筆
磨泥器　　萬能黏土

作法訣竅
將保麗龍板塗上巧克力醬，就可以作出漂亮的造型。裝飾的配置也要保持完美的平衡感。

製作造型基底

1

18mm
16mm

在保麗龍板上以原子筆畫出心形。

2

在畫出的線條稍微外側的位置，以筆刀一點一點地裁切。

3

一邊以砂紙拋磨，一邊削整至線條為止，修整成完美的外形。

4

以平面的精密銼刀拋磨圓角，作出輪廓圓順的心形。

製作裝飾巧克力1（巧克力碎片）

5

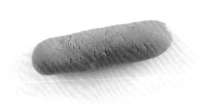

將樹脂黏土和水彩顏料（白色）（深咖啡色）（咖啡色）充分混合揉捏至沒有色斑，再揉成細長的條狀。

6

待步驟5乾燥之後，以磨泥器削磨出巧克力碎片狀。

製作裝飾巧克力2（心形白巧克力）

7

將樹脂黏土和水彩顏料（白色）（土黃色）充分混合揉捏至沒有色斑，再揉成圓球狀。

8

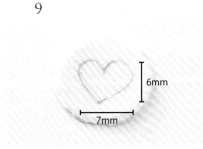

將步驟7夾入烘焙紙之間，從上方以尺按壓至厚約1mm的圓片。

9

6mm
7mm

在擀成薄片狀的黏土表面，以原子筆畫出心形。

10

以筆刀根據畫出來的線條裁切出心形。

11

待乾燥之後，以平面的精密銼刀拋磨修飾切口。

12

將轉印貼紙的底紙印上左右相反的圖案，裁切成可以放進心形中間的尺寸，貼上黏著貼紙。

13

以鑷子的尖端撕除底紙的黏著膠紙。

14

讓圖案面朝下，放在步驟11的心形黏土上，以筆沾水將轉印貼紙沾濕。

15

以鑷子仔細地、不要挪動位置地將紙撕掉。

🖐️ 製作心形巧克力蛋糕

16

漂亮地轉印上圖案之後，即完成心形白巧克力。

17

在調色紙上黏上萬能黏土，並取步驟4裁切成心形的保麗龍板備用。

18

將保麗龍板保持平衡地固定在萬能黏土上。

🖐️ 製作裝飾巧克力3（巧克力片）

19

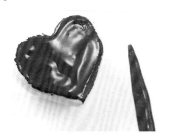

將水彩顏料（深咖啡色）（黑色）和白膠以水溶合，作出巧克力醬。

20

將水彩顏料（深咖啡色）（黑色）和白膠以水溶合，作出巧克力醬。

在步驟17的心形保麗龍板上，以牙籤塗上步驟19。特別注意側面也不要忘了塗上。

21

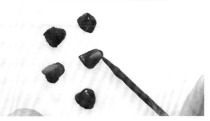

在烘焙紙上，以牙籤塗上步驟19後，待其乾燥。

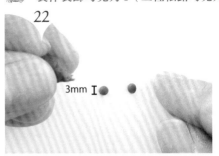

22

將樹脂黏土和水彩顏料（白色）（深咖啡色）（黑色）混合揉捏，作出3個小球。

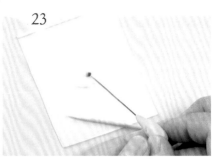

23

以錐子的尖端刺進步驟22，將整體沾上以水溶解的白膠。以相同方法製作3個。

24

在其中1個球的表面，裹上步驟6的黏土。

装飾

25

將第2個球的表面裹上石膏。

26

將第3個球的表面裹上以步驟19製作而成的巧克力醬。

27

在步驟20的心形巧克力蛋糕側面，以牙籤塗上白膠。

28

以牙籤貼上步驟6以磨泥器研磨的黏土。

29

在步驟28的心形巧克力蛋糕左上角塗上白膠，取最佳位置，裝飾上步驟24、25、26製作而成的三種松露巧克力。

30

將步驟21乾燥後的巧克力醬，不要弄破且仔細地從烘焙紙上取下來。

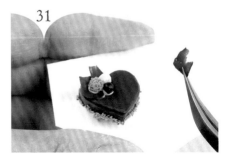

31

將步驟30直立地裝飾在三種松露巧克力上。

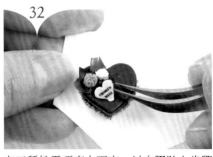

32

在三種松露巧克力下方，以白膠貼上步驟16製作而成的心形白巧克力。

完成！

葡萄吐司
Raisin Bread

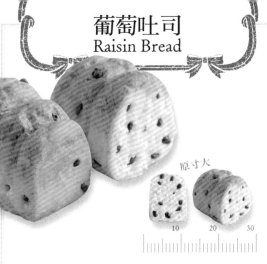

原寸大

10　20　30

〈材　料〉

黏　土 樹脂黏土

顏　料 水彩顏料
〔Chinese White（白色）〕
〔Yellow Ochre（土黃色）〕
〔Crimson Lake（紫紅色）〕
〔Prussian Blue（深藍色）〕
〔Ivory Black（黑色）〕
〔Burnt Umber（深咖啡色）〕
〔Burnt Sienna（咖啡色）〕

其　它 透明塑膠板　　牙刷
高密度造型補土　錐子
矽膠取型土　　海綿
筆刀　　　　　調色紙
牙籤　　　　　筆

> **作法訣竅**
>
> 在麵包的表面，稍微戳出一些
> 孔洞，以牙刷輕輕地拍打，呈
> 現出質感。

作出外形（切片吐司）

1

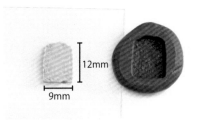

12mm
9mm

運用高密度造型補土製作出麵包的原始外形，再以矽膠取型土取出模型。

2

將樹脂黏土和水彩顏料（白色）（土黃色）充分混合揉捏至沒有色斑。

3

在步驟1的模型中，將步驟2填入至表面平整。

4

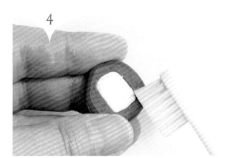

在填入模型中的黏土表面上，以牙刷輕輕拍打，呈現出麵包的質感。

5

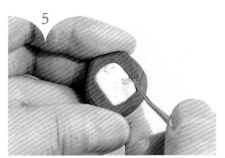

以錐子等尖銳的工具，在黏土的表面戳刺出麵包的質感。

6

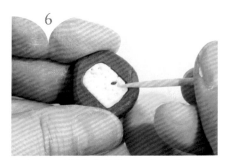

參考p.24（製作葡萄乾），作出葡萄乾，並塞進步驟5的孔洞中。

7

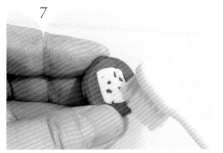

以牙刷輕輕拍打步驟6的表面，讓葡萄乾和麵包體更為融合。

8

以海綿將水彩顏料（深咖啡色）（咖啡色）（土黃色）重複塗在側面，呈現出烘烤的色澤。

9

在麵包的側面，以細筆畫出烘烤的色澤。

10

準備樹脂黏土和水彩顏料（白色）（紫紅色）（深藍色）（黑色）。

11

約2mm

將步驟10充分混合揉捏至沒有色斑後，以指腹揉成小小的顆粒狀。

12

將高密度造型補土放在透明塑膠板上，以牙籤調整成山形。

13

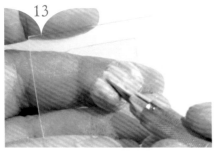

在步驟12的表面，以筆刀劃出麵包山部的切口。

14

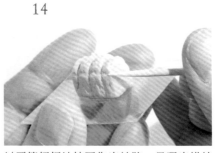

以牙籤輕輕地按壓作出紋路，呈現出烘焙過的麵包質感之後，即完成吐司的原型。

15

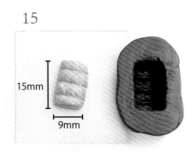

15mm

9mm

將矽膠取型土壓在步驟14上，取出模型。

16

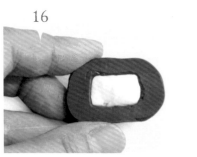

將樹脂黏土和水彩顏料（白色）（土黃色）充分混合揉捏至沒有色斑之後，填入步驟15的模型中。

17

將從模型中取出的吐司，以牙籤戳出孔洞，填入步驟11。

18

再次在麵包整體稀稀落落地戳出孔洞，填入葡萄乾。

19

以海綿重複塗上水彩顏料（土黃色）（深咖啡色）（咖啡色），呈現出烘焙的色澤。

20

以筆進行細部塗色。

完成！

刺蝟麵包
Hedgehog Bread

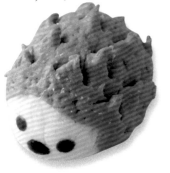

作法訣竅

刺蝟背上的刺，是以鑷子一個一個仔細地抓捏表現而成。

〈 材 料 〉

黏 土 ▶ 樹脂黏土

顏 料 ▶ 水彩顏料
〔Chinese White（白色）〕
〔Yellow Ochre（土黃色）〕
〔Burnt Umber（深咖啡色）〕
〔Burnt Sienna（咖啡色）〕
〔Ivory Black（黑色）〕

其 它 ▶ 烘焙紙　鑷子
尺　　白膠
筆刀　牙籤

原寸大

1

將樹脂黏土和水彩顏料（白色）（土黃色）充分混合揉捏至沒有色斑之後，再揉成橢圓形。

2

將樹脂黏土和水彩顏料（白色）（土黃色）（深咖啡色）（黑色）混合揉捏。

3

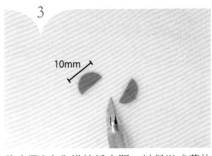

將步驟2夾入烘焙紙之間，以尺擀成薄片狀，再以筆刀切成一半。

4

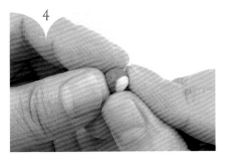

將步驟3覆蓋一大半地貼在步驟1上。

5

以筆刀環繞一圈，割出鋸齒狀。

6

以鑷子將鋸齒部分捏住似地挑起，表現出刺蝟的刺。

7

以步驟6相同的方法，在整體作出刺的造型。

8

將白膠和水彩顏料（深咖啡色）（黑色）混合，以牙籤尖端沾取後，在步驟7上畫出眼睛＆鼻子的點點。

9

以水彩顏料（土黃色）（咖啡色）（深咖啡色）塗上烘烤的色澤。

蛋包飯
Rice Omelet

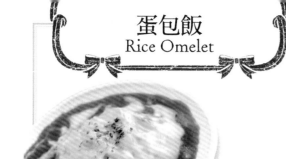
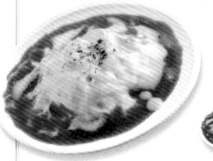

原寸大

〈 材 料 〉

黏 土 樹脂黏土

顏 料 水彩顏料
〔Chinese White（白色）〕
〔Permanent Yellow Light（黃色）〕
TAMIYA Color
〔Clear Red〕〔Clear Green〕
〔Clear Orange〕
壓克力顏料
〔白色〕

其 它 白膠　石膏
牙籤　場景用草粉（綠色）
UV膠

作法訣竅

蛋包飯上滑嫩的蛋是將樹脂黏土、白膠和顏料混合，作出稍微殘留塊狀的感覺。

製作基底

1
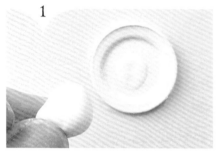

準備沒有上色的樹脂黏土＆塗上白膠的盤子。

2
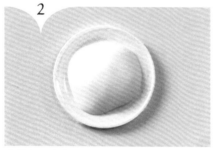

將黏土貼在盤子上，以手指調整成山形。

製作蛋的部分

3

準備樹脂黏土、白膠、水彩顏料（白色）（黃色）。

4

為了呈現出滑嫩的雞蛋質感，將步驟3混合成稍微殘留塊狀的感覺。

5

從步驟2的頂端，以牙籤一點一點地塗上步驟4。

6

將整體塗上雞蛋，作出滑嫩的雞蛋質感。

製作醬汁

7

準備UV膠、石膏、TAMIYA Color〔Clear Red〕〔Clear Green〕〔Clear Orange〕。

8

以牙籤將步驟7混合均勻，製作出多明格拉斯醬汁。

9

在蛋的邊緣，以牙籤一點一點地塗上多明格拉斯醬汁。

10

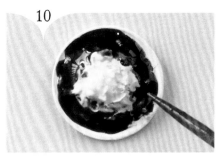

讓醬汁包圍雞蛋，將整體塗上多明格拉斯醬汁。

11

準備UV膠＆壓克力顏料〔白色〕。

12

將步驟11以牙籤混合均勻。

🖐 灑上巴西利

13

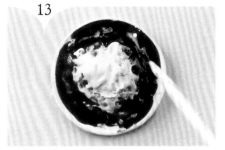

將步驟12取最佳位置重疊塗在醬汁上，表現出醬汁的質感。

14

運用場景用草粉（綠色）表現巴西利。

15

以壓克力顏料〔白色〕當成鮮奶油裝飾，在雞蛋上塗白膠＆灑上步驟14，完成！

原寸大

10	20

〈 材 料 〉

黏 土

石粉黏土

其 它

塑膠板（白／0.5mm）
筆刀、砂紙、鑷子、
蠟燭、打火機、橡膠板、
剪刀、雙面膠、
直徑40mm以上的木棒

🖐 盤子的作法

1

以石粉黏土製作出直徑20mm的圓形，再以砂紙拋磨邊緣。

2

在盤子背面的中心畫出直徑16mm的圓形，稍微斜頃＆均等地削整。

3

以雙面膠將盤子貼在木棒上。

4

將塑膠板放在燭火上烘烤，使其軟化。作業時請確實保持空氣的流通。

5

將塑膠板放在橡膠板上，趁著溫熱，壓上貼著盤子的木棒。

6

移開木棒後留下圓形盤子的痕跡，再以剪刀沿著邊緣裁切出盤子。

7

以砂紙削整切口，完成！

拿坡里義大利麵
Napolitan

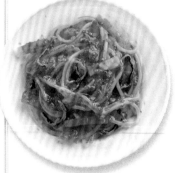

〈 材 料 〉

黏 土 樹脂黏土

顏 料 水彩顏料
〔Chinese White（白色）〕
〔Leaf Green（黃綠色）〕〔Sap Green（綠色）〕
〔Yellow Ochre（土黃色）〕
〔Vermilion Hue（橘紅色）〕
〔Crimson Lake（紫紅色）〕
〔Permanent Yellow Light（黃色）〕
TAMIYA Color
〔Clear Orange〕〔Clear Green〕〔Clear Red〕

其 它 BlueMix　　　　尺　　　牙刷　　　UV膠
黏土細部用工具　　海綿　　注射器　　北美大陸的砂
牙籤　　　　　　　筆刀　　白膠　　　UV照射器
烘焙紙　　　　　　筆　　　鑷子

原寸大

| 10 | 20 |

作法訣竅

裝盛義大利麵＆食材之後再上色，可以將鮮豔的番茄醬顏色表現得更漂亮。

☞ 製作青椒

1

準備BlueMix，充分揉合至沒有色斑。

2

以指腹將步驟1搓成條狀。

3

在步驟2的表面，以黏土細部用工具劃出紋路。

4

將整體的粗度調整一致。

5

準備樹脂黏土和水彩顏料（白色）（黃綠色）（綠色）。

6

將步驟5充分混合揉捏至沒有色斑，再揉成球狀。

7

將步驟6夾在烘焙紙之間，以尺按壓成厚約0.5mm的橢圓形。

8

以步驟7包住步驟4。

9

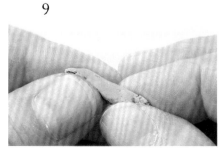

包至看不見BlueMix，完美地收口。

10

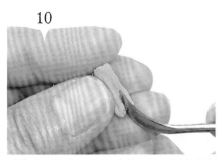

以黏土用細部工具在步驟9上，劃出青椒的凹凸紋路。

11

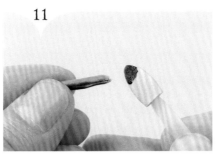

以海綿將整體塗上水彩顏料（綠色）。

12

將乾燥的步驟11以筆刀切成厚約1mm的圈狀。

13

取下中間的BlueMix，完成青椒。

🦐 製作洋蔥

14

將樹脂黏土和水彩顏料（土黃色）（橘紅色）充分混合揉捏至沒有色斑。

15

將步驟14搓成兩端較細的條狀。

16

以筆桿前端按壓步驟15，作出圓弧狀。

17

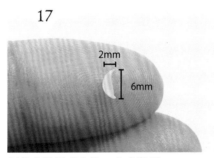

調整成彎月形之後，完成洋蔥。

🦐 製作培根

18

將樹脂黏土和水彩顏料（白色）（土黃色）（橘紅色）（紫紅色）混合揉捏。

19

將沒有上色的樹脂黏土和步驟18的黏土分別揉成球狀。

20

搓成條狀之後，將四條交互排列。

21

以手指輕輕地使其重疊在一起。

22

以牙刷一邊拍打，一邊將四條黏土融合在一起，再擀平。

23

1.5mm

5mm

乾燥之後，如圖所示以筆刀裁切，完成培根。

製作義大利麵

24

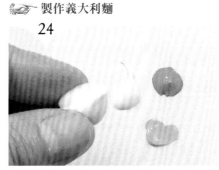

將樹脂黏土和水彩顏料（白色）（土黃色）（黃色）充分混合揉捏至沒有色斑。

25

將步驟24填入注射器後擠出。

26

以筆刀裁切成適當長度之後，完成義大利麵。

盛盤

27

將盤子塗上白膠。

28

以鑷子夾住步驟26，沾水使其軟化。

29

以鑷子一根一根地將義大利麵貼在盤子上。

30

貼上一定分量的義大利麵之後，取最佳位置放上洋蔥、青椒、培根。

31

準備UV膠、北美大陸的砂、TAMIYA Color〔Clear Orange〕〔Clear Green〕〔Clear Red〕。

32

以牙籤將步驟31混合均勻，製作出番茄醬汁。

33

將步驟32塗在義大利麵和配料上，以UV照射器使其固化，完成！

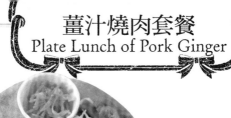

薑汁燒肉套餐
Plate Lunch of Pork Ginger

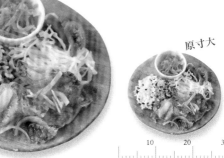

原寸大

〈材　料〉

黏　土 樹脂黏土

顏　料 水彩顏料
〔Chinese White（白色）〕
〔Yellow Ochre（土黃色）〕
〔Crimson Lake（紫紅色）〕
〔Burnt Umber（深咖啡色）〕
〔Leaf Green（黃綠色）〕〔Vermilion Hue（橘紅色）〕
〔Permanent Yellow Light（黃色）〕〔Ivory Black（黑色）〕
〔Prussian Blue（深藍色）〕〔Sap Green（綠色）〕〔Burnt Sienna（咖啡色）〕
TAMIYA Color〔Clear Green〕〔Clear Orange〕

其　它 透明塑膠板　　　　鑷子　　　UV膠　　白膠
高密度造型補土　　牙籤　　　細工棒　　場景用草粉（綠色）
牙刷　　　　　　　烘焙紙　　雙面膠　　UV照射器
筆刀　　　　　　　尺　　　　筆
矽膠取型土　　　　筆刀　　　注射器

作法訣竅

將各別的料理＆食材一一製作
完成後，再放在盤子盛裝喔！

製作薑汁燒肉的肉

1

將高密度造型補土放在透明塑膠板上，壓成薄薄的圓形，製作出肉的原型。

2
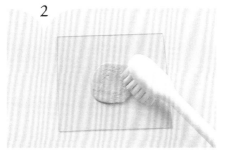
以牙刷拍打高密度造型補土表面。

3
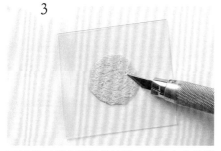
再以筆刀劃出細細的紋路，表現出肉的質感。

4
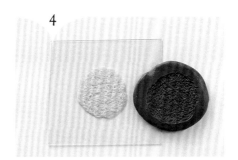
將步驟3壓在矽膠取型土上，取出模型。

5

將樹脂黏土和水彩顏料（白色）（土黃色）（紫紅色）（深咖啡色）混合揉捏。

6
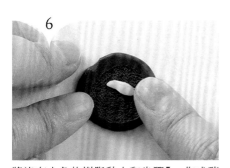
將沒有上色的樹脂黏土和步驟5，作成豬肉片的形狀＆擀成薄片，放在步驟4的模型上按壓。

7
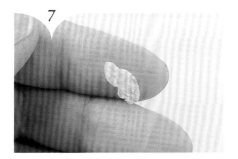
在黏土的表面壓印出紋路。

8

再以鑷子抓捏＆以手指捏出肉的質感。

9

以手指輕輕扭轉，修整肉的形狀。

10

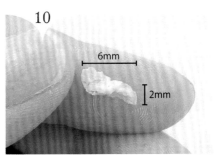

6mm
2mm

扭轉後的模樣。為了呈現出煮過的肉的形狀而略微進行調整。

11

將高密度造型補土放在透明塑膠板上，擀成中間稍微具有厚度的狀態，製作出高麗菜的原型基體。

12

如圖所示，以牙籤在高密度造型補土上劃出線條，表現出高麗菜的質感。

13

將邊緣作出參差不齊的模樣，使其與實物更為相似。

14

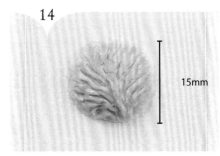

15mm

完成高麗菜的原型。

15

將矽膠取型土蓋在步驟14上，以手指按壓。

16

完成高麗菜的模型。

17

將樹脂黏土和水彩顏料（白色）（土黃色）（黃綠色）充分混合揉捏至沒有色斑。

18

將步驟17夾入烘焙紙之間，從上方以尺按壓成厚度約0.5mm的狀態。

19

將黏土從烘焙紙取下，蓋在步驟16的模型上。

20

將烘焙紙覆蓋在黏土上，讓整體都作出痕跡地按壓。

21

取下烘焙紙，以手指仔細地按壓邊緣部分，調整形狀。

22

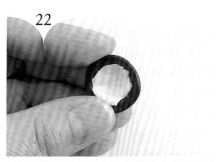

按壓至即使從背面也能稍微看到高麗菜的紋路，確實地作出外形。

23

將黏土從模型中取下，待其乾燥。

24

將乾燥之後的高麗菜輕輕搓揉。

製作番茄

25

為了表現出絲狀，以筆刀裁切得細細的，完成高麗菜絲。

26

將樹脂黏土和水彩顏料（橘紅色）混合揉捏，再揉成球狀。

27

以細工棒作出蒂頭的溝槽，完成番茄的基體形狀。

28

以筆刀劃出果肉的紋路，使其與實物更為相似。

29

6mm

劃出紋路之後稍微乾燥，至表面固化，但中間仍然很柔軟的狀態。

30

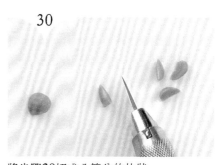

將步驟29切成八等分的片狀。

31

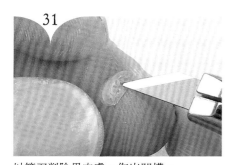

以筆刀削除果肉處，作出凹槽。

32

將樹脂黏土和水彩顏料（白色）（土黃色）混合揉捏之後，擀成細細的條狀，待乾燥之後切成顆粒狀。

33

準備UV膠和TAMIYA Color〔Clear Green〕。

34

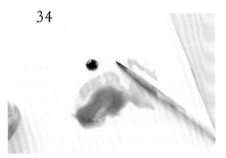

以牙籤將步驟33混合均勻。

35

以雙面膠固定番茄,將步驟34塗在步驟31作出的凹槽處,再填入步驟32的顆粒。

36

以水彩顏料(橘紅色)塗上果皮的顏色之後,完成番茄。

🐦 製作薑

37

將硬化的高密度造型補土切成細絲,即完成薑。

🐦 製作五穀米

38

將樹脂黏土和水彩顏料(白色)(紫紅色)混合揉捏,作出當成底座的山形&飯粒用的黏土。

39

將樹脂黏土和水彩顏料(白色)(土黃色)(黃色)混合揉捏。

40

將步驟38飯粒用的黏土和步驟39的黏土各別填入注射器中,擠出少量。

41

以指腹將步驟40揉圓,作出飯粒。

42

以相同作法,將樹脂黏土和水彩顏料(白色)(黑色)(深咖啡色)(紫紅色)(深藍色)混合揉捏。

43

將步驟42填入注射器,擠出少量。

44

以指腹將步驟43揉圓,作出飯粒。

45

將作成顆粒狀的三種黏土混合在一起。

46

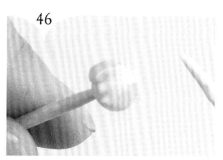

將步驟38揉成山形的黏土插在牙籤上，再以牙籤將整體塗上白膠。

47

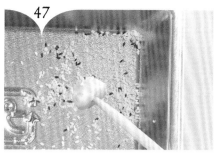

使步驟46的周圍黏上步驟45的五穀米。

48

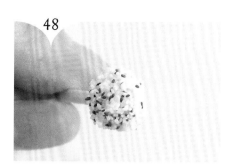

將整體黏滿五穀米之後，完成五穀米飯。

 製作洋蔥

49

將樹脂黏土和水彩顏料（土黃色）充分揉捏至沒有色斑。

50

將黏土揉成兩端細細的條狀。

51

以筆桿前端按壓步驟50，作出圓弧狀。

52

調整成彎月形之後，完成洋蔥。

製作胡蘿蔔

53

將樹脂黏土和水彩顏料（白色）（橘紅色）（土黃色）充分混合揉捏至沒有色斑。

54

將黏土揉成條狀後，待其乾燥。

55

確實乾燥之後，先切成斜片狀，再切成細條狀。

56

完成胡蘿蔔絲。

57

將步驟56盛在杯子裡，以白膠黏上場景用草粉（綠色）。

58

將沒有上色的樹脂黏土擀成細細的條狀。

59

以細工棒按壓步驟58的前端。

60

如圖所示，將前端作出葉子的形狀。

61

6mm

將葉子形狀的前端部分，以筆刀裁切成心形。

62

從裁切過的前端到莖部的中間，以水彩顏料（黃綠色）（綠色）畫出漸層的色彩。

🦅 盛盤

63

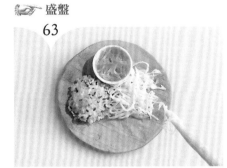

將白膠塗在盤子上，取最佳位置，放上步驟25的高麗菜絲、步驟48的五穀米飯、步驟57的胡蘿蔔杯。

64

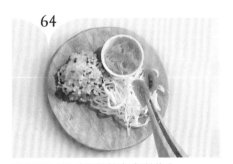

將步驟36的番茄裝飾在高麗菜上。

65

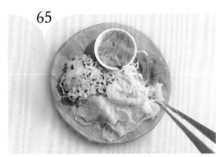

再以白膠貼上步驟10的肉，並將步驟52的洋蔥鑲嵌在上面。

66

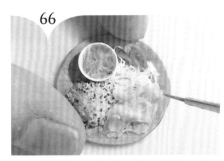

以水彩顏料（咖啡色）（深咖啡色）替肉上色。

67

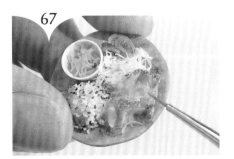

運用顏色的深淺表現醬燒的感覺，使其與實物更為相似。

68

以白膠將步驟37的薑裝飾在肉上。

完成！

冰棒
Icebar

〔材　料〕

黏　土 樹脂黏土

顏　料 水彩顏料
〔Chinese White（白色）〕
〔Vermilion Hue（橘紅色）〕
〔Crimson Lake（紫紅色）〕
〔Permanent Yellow Light（黃色）〕
TAMIYA Color
〔Clear Orange〕〔Clear Red〕

其　它 檜木棒（1mm角棒）　筆　　　　　　　袖珍糖晶
牙籤　　　　　　　　UV膠（軟糖型）　鑷子
高密度造型補土　　　場景用草粉（咖啡色）砂紙
矽膠取型土　　　　　石膏

作法訣竅

製作出冰棒模型之後，將木棒夾入冰棒造型黏土之中固定。最後加上石膏或袖珍糖晶，營造出結冰面的質感。

原寸大

20
10

製作模型

1

12mm

準備檜木棒。

2

以高密度造型補土包住檜木棒。

3

以牙籤調整出四角形冰棒的原型。

4

6mm
10mm

完成冰棒的原型。

5

將冰棒原型壓在矽膠取型土上取模。填入一半之後，以筆桿部分在模型的四周作出凹槽，待其乾燥。

6

準備另一個相同尺寸的矽膠取型土。

7

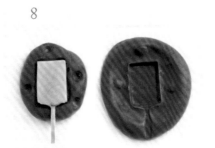

步驟5完全硬化之後，將步驟6蓋上按壓，取出雙面的模型。

8

完成冰棒的雙面模型。

奇異果冰棒（ⓐ）

9

參照p.47製作奇異果切片後，以鑷子放入模型中。

10

將樹脂黏土和水彩顏料（白色）混合揉捏。

11

以砂紙削整木棒的前端，削成圓弧狀。

12

將步驟10填入步驟8的雙面模型中，其中一面黏上步驟11的檜木棒。

13

將雙面模型對齊，讓樹脂黏土黏合在一起。

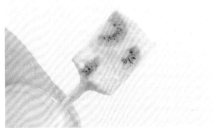

14

混合石膏＆袖珍糖晶黏在冰棒上，奇異果冰棒完成！

橘子冰棒（ b ）

15

參照p.42製作橘子後，以鑷子放入模型。

16

將以樹脂黏土和TAMIYA Color〔Clear Orange〕混合揉捏的黏土，填入步驟8的雙面模型中，其中一面放入檜木棒，再將兩個模型對合。

17

混合石膏＆袖珍糖晶黏在冰棒上，橘子冰棒完成！

草莓冰棒（ c ）

18

將UV膠（軟糖型）、TAMIYA Color〔Clear Red〕和場景用草粉（咖啡色）混合，經過UV照射之後，以鑷子撕起來。

19

將樹脂黏土和水彩顏料（白色）（橘紅色）（紫紅色）和步驟18混合。

20

將步驟19填入步驟8的雙面模型中，其中一面放入檜木棒後，再將兩個模型對合。

21

混合石膏＆袖珍糖晶黏在冰棒上，草莓冰棒完成！

果凍蛋糕
Jelly Cake

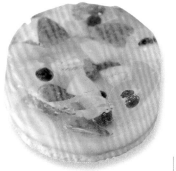

原寸大

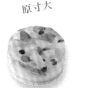

10 20
|ılılılılıl|ılılılılıl|

<材　料>

黏　土 樹脂黏土

顏　料 水彩顏料
〔Chinese White（白色）〕
〔Yellow Ochre（土黃色）〕
〔Burnt Sienna（咖啡色）〕
〔Burnt Umber（深咖啡色）〕
壓克力顏料
〔白色〕

其　它
烘焙紙　　圓棒（直徑15mm）　透明翻模矽膠（A劑・B劑）
尺　　　　鋸子　　　　　　　　精密銼刀
圓形尺　　砂紙　　　　　　　　紙杯
筆刀　　　UV膠（軟糖型）　　矽膠取模用盒子
大頭針　　牙籤　　　　　　　　刮板
海綿　　　UV照射器

作法訣竅

分別作出以黏土製作的海綿蛋糕、以UV膠製作的奶油、填入水果的果凍，共三層。

製作海綿蛋糕

1

將樹脂黏土和水彩顏料（白色）（土黃色）充分混合揉捏至沒色斑，再揉成球狀。

2

將步驟1夾入烘焙紙之間，從上方以尺按壓成厚約1mm、直徑約30mm的圓片狀。

3

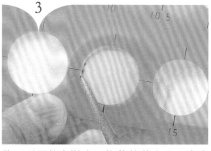

將圓形尺放在擀成圓片狀的黏土上，畫出直徑15mm的圓形。

4

以筆刀在圓形線條外多預留一些空間再裁切備用。

5

以大頭針戳刺步驟4的側面，作出鬆軟的質感。

6

經過步驟5的處理，即可以表現出海綿蛋糕的質感。

7

將海綿重疊塗上水彩顏料（土黃色）（咖啡色）（深咖啡色），作出烘烤的色澤。

8

雙面皆塗上烘烤的色澤。特別注意側面不塗。

製作果凍蛋糕的原型

9

以鋸子將圓棒裁切出高7mm的圓片。

10

裁切完成。此時因切口較粗糙，請特別注意不要傷到手指。

11

以砂紙打磨至切口的粗糙變得平滑為止。

12

將步驟11放入矽膠取模用盒子的中間。

13

量取20g的透明矽膠A劑。

14

量取20g的透明矽膠B劑。

15

將步驟14倒入步驟13中。

16

為了確實取用完整的B劑劑量，請以刮板等工具刮乾淨，倒入A劑裡。

17

以刮板將A劑和B劑充分混合均勻。

18

將步驟17倒入步驟12，待矽膠固化。

19

矽膠固化之後，從盒子中取出，並取下中間的圓片。

20

將步驟8的海綿蛋糕（果凍蛋糕底座）填入步驟19的矽膠模型底部。

21

準備UV膠和壓克力顏料〔白色〕。

22

以牙籤將步驟21充分地混合均勻。

23

將步驟22倒在步驟20的海綿蛋糕上。

24

放入UV照射器中，使其固化。

25

將UV膠擠在步驟24上。

26

將作好的水果（草莓、黃桃、洋梨、藍莓、奇異果）取最佳位置填入UV膠中（水果的作法請參照p.42～）。

27

再次放入UV照射器中，使其固化。

28

從矽膠模型中取出果凍蛋糕。

完成！

\ 依個人喜好搭配水果吧！ /

各式各樣可以填入果凍裡的水果。即使只放入自己喜歡的水果也OK！

迷你袖珍食物的裝飾方法

作品完成之後，運用一些方法裝飾吧！如果以實物的盤子裝飾，就可以更清楚顯示出成品小巧的程度。

使用物品

玻璃的透明容器、小盤子、茶匙或郵票等個人喜好的雜貨。

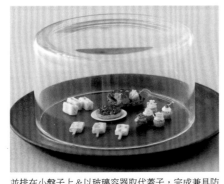

並排在小盤子上＆以玻璃容器取代蓋子，完成兼具防止灰塵功用的簡單陳列。

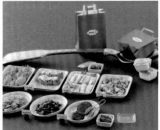

▲和茶匙陳列在一起，就能清楚地顯示出袖珍食物的迷你尺寸。

◀以將郵票當成餐墊的感覺進行裝飾，也不失為一種可行的方法。

一起來作水果吧！

本書出現的水果都將在此一併介紹。水果可以應用在蛋糕、冰棒或丹麥麵包等各種作品，
因此不妨多作一些備用吧！

橘子	藍莓&黃桃&洋梨	草莓	奇異果塊&切片

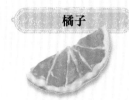 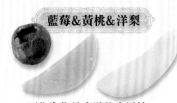 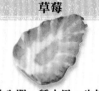

具有透明&清爽感的半月形橘子切片。

🖐 作法・p.42

可作為作品亮點的水果塊。

🖐 作法・p.44

僅放入單一種水果，也能呈現出華麗感的人氣單品。

🖐 作法・p.45

只要變化形狀，就可以作為不同的食材種類使用。

🖐 作法・p.46

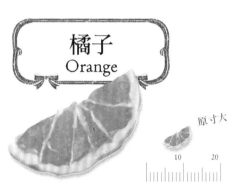

橘子
Orange

原寸大

10　　20

🖐 製作果肉的原型

〈材料〉	
黏土	樹脂黏土
顏料	水彩顏料 〔Chinese White（白色）〕 〔Permanent Yellow Light（黃色）〕 〔Vermilion Hue（橘紅色）〕 TAMIYA Color 〔Clear Orange〕
其它	透明塑膠板　描圖紙　牙刷　尺 高密度造型補土　白膠　剪刀　筆 矽膠取型土　牙籤　UV照射器　筆刀 UV膠　錐子　鑷子　細工棒

作法訣竅

作成半月形切片時的白色纖維紋路，可以利用描圖紙&樹脂黏土表現。

1

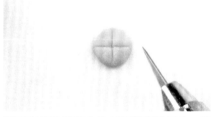

將高密度造型補土放在透明塑膠板上，擀成圓片狀&以筆刀劃出十字。

2

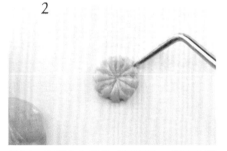

以細工棒將中心點當成基準點，劃出放射狀的線條。

3

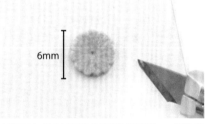

6mm

以筆刀在放射線條之間劃出痕跡，表現出橘子的顆粒感之後，即完成橘子的原型。

4

將矽膠取型土蓋在步驟3上，取出模型。

5

將UV膠和TAMIYA Color〔Clear Orange〕混合均勻。

6

將步驟5倒入步驟4的模型中，再以UV照射器照射，使其固化。

7

將固化的橘子果肉，以筆刀根據放射線條裁切。

8

將每一片的其中一側以白膠貼上裁切過的描圖紙。

9

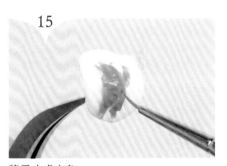

排列成半月狀後，以白膠貼合，製作出具有白色紋路的果肉部分，再將多餘的紙剪掉。

🦜 製作果皮

10

將樹脂黏土和水彩顏料（白色）混合揉捏後，壓成薄片狀，製作出橘子皮的基體。

11

將步驟10以白膠貼在步驟9的背部。

12

讓果皮的基體貼合橘子果肉的形狀，以手指調整形狀。

13

從另一側以牙刷輕輕地拍打，作出果皮的凹凸質感。

14

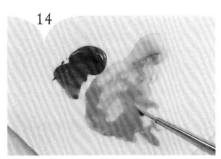

以水彩顏料（黃色）（橘紅色）混合出果皮的顏色。

15

將果皮處上色。

16

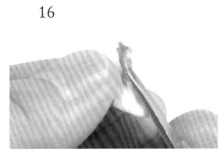

以剪刀沿著橘子的半月形輪廓裁剪。

17

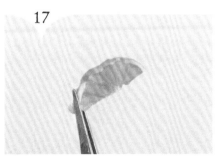

裁剪完成。具有漂亮果皮和紋路的橘子完成。

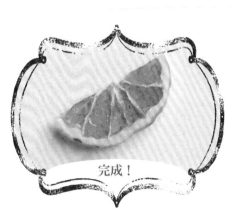

完成！

藍莓&黃桃&洋梨
Blueberry, Peach, and Pear

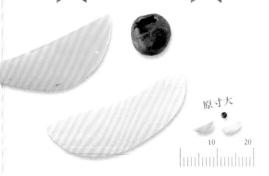

原寸大

```
10        20
|ılılılılı|ılılılılı|
```

〈 材 料 〉

黏 土 樹脂黏土

顏 料 水彩顏料
〔Chinese White（白色）〕
〔Ivory Black（黑色）〕
〔Prussian Blue（深藍色）〕
〔Permanent Yellow Light（黃色）〕
〔Vermilion Hue（橘紅色）〕

其 它 牙籤
筆刀

製作藍莓

1

將樹脂黏土和水彩顏料（白色）（黑色）（深藍色）充分混合揉捏至沒有色斑，再揉成球狀。

2

將步驟1撕下小小一塊。

3

將撕下來的黏土揉成圓粒狀。

4

以牙籤在中間壓出一個小洞。

5

以筆刀朝向洞的周邊削整之後，藍莓完成！

製作黃桃

1

6mm

將樹脂黏土和水彩顏料（黃色）（橘紅色）充分混合揉捏至沒有色斑，再揉成球狀。

2

待黏土乾燥之後，以筆刀切塊，黃桃完成！

製作洋梨

1
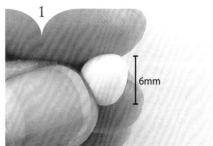

6mm

將樹脂黏土和水彩顏料（黃色）充分混合揉捏至沒有色斑，再揉成球狀。

2

待黏土乾燥之後，以筆刀切塊，洋梨完成！

草莓
Strawberry

原寸大

10

〈 材　料 〉

黏　土 樹脂黏土

顏　料 水彩顏料
〔Chinese White（白色）〕
〔Leaf Green（黃綠色）〕
〔Permanent Yellow Light（黃色）〕
〔Vermilion Hue（橘紅色）〕
〔Crimson Lake（紫紅色）〕

其　它 高密度造型補土　透明塑膠板
筆刀　　　　　　矽膠取型土
牙籤　　　　　　雙面膠
針　　　　　　　筆

作法訣竅

草莓的顏色不只有紅色，加入
綠色＆黃色上色，會和實物的
色澤更為相似。紅色也以不同
的深淺重疊塗上吧！

1

將高密度造型補土揉成球狀之
後，如圖所示以筆刀劃出切口。

2

以牙籤剔除外側黏土，作出草
莓的形狀。

3

形狀調整好之後，以針戳刺出
草莓的顆粒感。

4

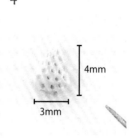

4mm

3mm

整體都戳出洞之後，即完成草
莓的原型。

5

將步驟4放在透明塑膠板上，
再從上方將矽膠取型土壓上。

6

完成草莓的原型。

7

將樹脂黏土和水彩顏料（白
色）混合揉捏，填入步驟6的
模型至表面平整。

8

將黏土黏放在雙面膠上，暫時
固定。

9

以水彩顏料（黃綠色）（黃色）
上色。

10

再以水彩顏料（橘紅色）（紫
紅色）上色。

11

將步驟10翻至背面，以水彩
顏料（橘紅色）（紫紅色）塗在
邊緣＆以（白色）畫出紋路。

完成！

奇異果塊
Cut Kiwi Fruit

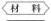

〈 材　料 〉

黏　土 樹脂黏土

顏　料 水彩顏料
〔Leaf Green（黃綠色）〕
〔Sap Green（綠色）〕
〔Yellow Ochre（土黃色）〕
〔Chinese White（白色）〕
〔Ivory Black（黑色）〕

其　它 牙籤
筆刀
筆

原寸大

10

作法訣竅

從中心往外側，以白色＆綠色漸層地上色，成品就會和實物更為相似。

1

準備水彩顏料（黃綠色）（綠色）（土黃色）＆充分混合均勻。

2

將樹脂黏土和步驟1充分混合揉捏至沒有色斑之後，再揉成球狀。

3

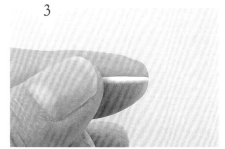

將樹脂黏土和水彩顏料（白色）混合揉捏，擀成條狀。

4

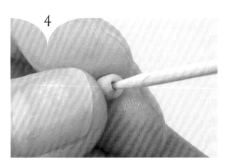

將牙籤往步驟2的中間刺入，鑽出孔洞。請特別留意不要刺穿喔！

5

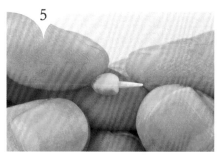

將步驟3插入步驟4的洞，待其乾燥。

6

5mm

乾燥之後，以筆刀橫向切半。

7

再次將步驟6切半兩次，最後形成步驟5 ⅛大小。

8

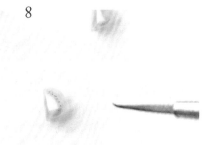

以水彩顏料（綠色）在靠近白色的綠色邊緣處上色之後，再以（黑色）畫出顆粒。

完成！

奇異果切片
Sliced Kiwi Fruit

〈 材 料 〉

黏 土　樹脂黏土

顏 料　水彩顏料
〔Leaf Green（黃綠色）〕
〔Yellow Ochre（土黃色）〕
〔Chinese White（白色）〕
〔Sap Green（綠色）〕
〔Ivory Black（黑色）〕

其 它　合成樹脂板（0.3mm）　牙籤
筆刀　　　　　　　　筆
矽膠取型土　　　　　光澤型保護漆

原寸大

10

作法訣竅

為了讓切口完整漂亮，將材料填入以矽膠取型土製作而成的模型之後，請翻至背面確實地按壓。

1

將合成樹脂板以筆刀裁切成橢圓形，壓入矽膠取型土，取出模型。

2

將樹脂黏土和水彩顏料（黃綠色）（土黃色）充分混合揉捏至沒有色斑，再揉成球狀。

3

將步驟2填入步驟1的模型中，直至表面平整。

4

填入模型之後，直接在黏土的正中間以牙籤戳出孔洞。

5

將樹脂黏土和水彩顏料（白色）混合揉捏，再揉成圓粒狀，以牙籤填入步驟4的洞中。

6

翻至背面，以指腹按壓模型。

7
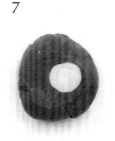

翻至正面，確認綠色部分和白色部分融合在一起，表面保持平整漂亮。

8
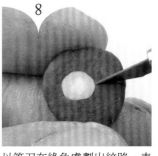

以筆刀在綠色處劃出紋路，表現出奇異果的質感。

9
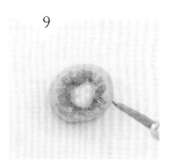

以水彩顏料（綠色）在綠色內圍附近上色，使其與實物的奇異果更為相似。

10

5mm

4mm

以水彩顏料（黑色）以點筆的方式畫出種子。

11

將整體噴上光澤型保護漆。

完成！

47

餐具
Cutlery

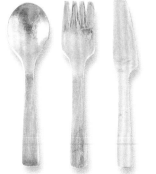

原寸大

〈 材 料 〉

鋁板（0.3mm）　筆刀
剪刀　　　　　砂紙
木塊　　　　　精密銼刀（圓型・平面）
油性筆　　　　細工棒
※作業時請戴上口罩＆護目鏡。

作法訣竅

餐具的曲線是以砂紙仔細地削整，再以細工棒作出弧度之後，一點一點地調整形狀。

製作叉子

1

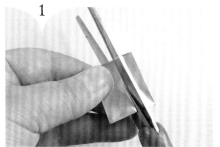

以剪刀將鋁板剪出約7mm×20mm的大小。

2

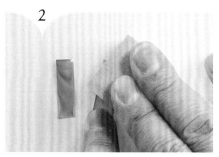

裁切時若導致鋁板產生彎曲的情況，請再以木塊按壓平整。

3

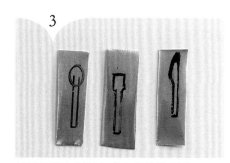

以油性筆在鋁板上畫出餐具的草圖。

4

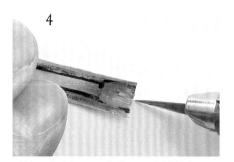

以筆刀裁出切口，作出叉子尖端的部分。

5

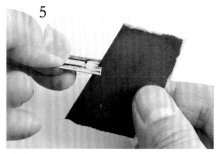

將砂紙夾入切口處，仔細＆不讓鋁板彎摺地進行削整。

6

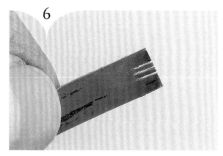

將全部的切口都以砂紙打磨，完成漂亮的形狀。

7

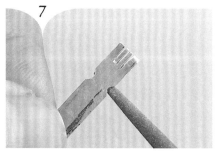

以圓型的精密銼刀打磨，在連接把手的部分作出弧度。

8

以平面的精密銼刀細細地削整把手部分。

9

完成叉子的外形。

10

以細工棒按壓叉子，作出立體的圓弧度。

11

以細工棒按壓背面的叉子頸部，作出圓弧度。

完成！

🖐 製作湯匙

1

與叉子的作法相同，在鋁板上畫出草圖之後，以精密銼刀將切口削整漂亮。

2

修整好外形之後，以細工棒按壓圓形部分，作出凹槽。

3

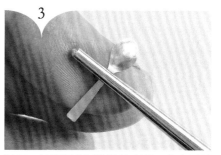

以細工棒按壓背面的湯匙頸部，作出圓弧度。

4

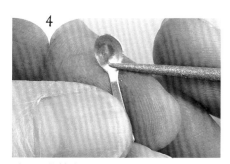

以圓型的精密銼刀，將整體仔細地打磨。

完成！

🖐 製作刀子

1

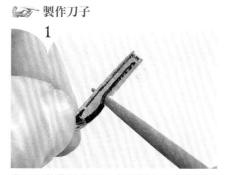

與叉子的作法相同，在鋁板上畫出草圖之後，再以圓型的精密銼刀將切口削整漂亮。

2

以平面的精密銼刀削整，將把手部分削細。

3

以砂紙打磨整體，修整形狀。

完成！

燉菜鍋
Stewpan

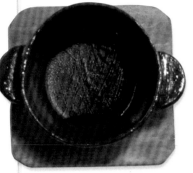

原寸大

〈 材　料 〉
黏　土 石粉黏土
顏　料 水彩顏料
〔Burnt Sienna（咖啡色）〕
壓克力顏料
〔咖啡色〕
其　它 筆刀　　　　　　　　打火機　　　　　　　　底漆補土
原子筆　　　　　　　剪刀　　　　　　　　光澤型保護漆
精密銼刀（圓型）　合成樹脂板（0.5mm）　檜木板（1mm）
矽膠取型土　　　　砂紙　　　　　　　　筆
塑膠板（白色／0.5mm）　萬能黏土　　　　雙面膠
鑷子　　　　　　　　瞬間膠
蠟燭　　　　　　　　竹籤

10　　20

製作鍋子本體

1

17mm

將石粉黏土切成方塊狀，靜置5天左右待其乾燥之後，以原子筆畫出直徑17mm的圓形。

2

以筆刀將黏土裁切成圓柱狀。

3

將底部裁切出圓弧狀之後，以精密銼刀修整形狀。

4

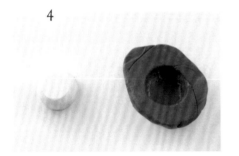

將步驟3填入矽膠取型土中，取出模型。

5

將步驟3的底部朝上，以雙面膠固定在塑膠板上。

6

準備另一片塑膠板，以鑷子夾取＆放在燭火上，使其軟化。

7

將步驟6蓋在步驟5的黏土上，再從上方蓋上步驟4的模型後按壓。

8

使塑膠板形成鍋體的形狀。

9

以剪刀剪掉多餘的部分。

10

以砂紙打磨切口，修整形狀。

11

鍋體完成。

製作把手

12

在合成樹脂板上畫出直徑7mm的圓形，以筆刀裁切，再以砂紙打磨整形。

13

將步驟12的圓形切半。為了讓直徑邊和鍋子的圓周密合，以精密銼刀一邊削整，一邊比對鍋體弧度，製作把手。

14

將鍋體以萬能黏土固定之後，以瞬間膠黏上把手。

15

為了作出雙耳鍋，另一側也黏上把手。

16

以萬能黏土將步驟15黏在竹籤上，噴上底漆補土。

上色

17

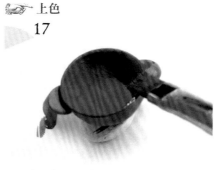

以壓克力顏料〔咖啡色〕，替鍋子上色。

18

在壓克力顏料上，噴上光澤型保護漆。

製作底座

19

將檜木板裁成四角形之後，以砂紙打磨邊角，使其呈圓弧狀。

20

以水彩顏料（咖啡色）替步驟19上色，再放上步驟18。

完成！

鐵板盤
Iron plate

〈 材 料 〉

顏 料　水彩顏料
〔Burnt Umber（深咖啡色）〕
〔Ivory Black（黑色）〕
壓克力顏料
〔黑色〕

原寸大

其 它　發泡塑膠板（3mm）　塑膠板（白色／0.5mm）　筆
筆刀　　　　　　　鑷子　　　　　　　　檜木板（1mm）
砂紙　　　　　　　蠟燭　　　　　　　　雕刻刀
木塊　　　　　　　打火機　　　　　　　精密銼刀（圓型）
白膠　　　　　　　剪刀　　　　　　　　光澤型保護漆
橡膠板　　　　　　打底劑

10　　20

製作鐵板

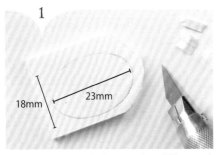

1

18mm　23mm

在發泡塑膠板上畫出橢圓形，以筆刀一點一點地裁切。

2

以砂紙打磨切口，修整形狀。

3

將步驟2以白膠貼在木塊上。

4

將以燭火烘烤軟化的塑膠板（參照P.50）放在橡膠板上，將發泡塑膠板朝下的步驟3往塑膠板按壓。

5

將塑膠板壓印出橢圓形。

6

以剪刀剪掉多餘的部分。

7

以砂紙打磨切口，修整形狀。

8

將步驟7塗上打底劑。

9

以砂紙打磨整形，再以壓克力顏料〔黑色〕上色＆噴上光澤型保護漆，即完成鐵板。

10

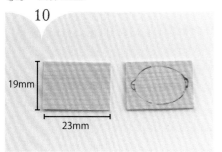

19mm
23mm

準備2片長方形的檜木板，其中一片畫出放置鐵板的位置。

11

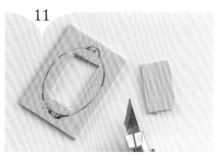

以筆刀在中間裁切出四角形。

12

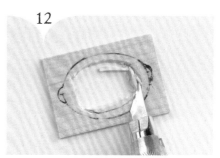

在橢圓形中，以筆刀自四角形周圍逐漸外擴裁切至邊緣。

13

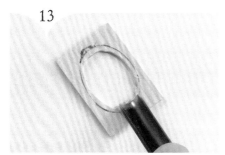

以雕刻刀削整圓弧處。

14

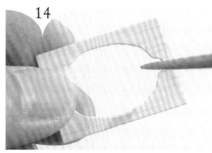

以精密銼刀修整形狀。

15

將步驟14和另一片檜木板，以白膠對齊貼合。

16

以雕刻刀在四個邊角裁切出圓弧狀。

17

以砂紙打磨切口，修整形狀。

18

以砂紙打磨整體＆修整形狀。

19

以水彩顏料（深咖啡色）（黑色）替步驟18上色。

20

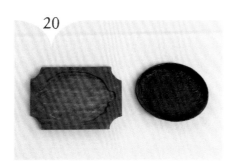

將鐵板放在底盤上黏合固定。

完成！

托盤
Tray

原寸大

```
10    20    30
```

〈 材 料 〉

發泡塑膠板（3mm）	鑷子	精密銼刀（圓型）
筆刀	蠟燭	萬能黏土
砂紙	打火機	竹籤
矽膠取型土	橡膠板	底漆補土
塑膠板（白色／0.3mm）	剪刀	彩色噴漆（白色）

1

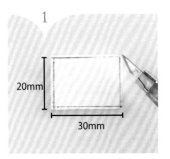

20mm

30mm

將發泡塑膠板以筆刀裁切成20mm×30mm的長方形，作出托盤的原型。

2

以砂紙將邊角拋圓之後，自側面往底部斜斜地打磨。

3

將矽膠取型土按壓在步驟2上。

4

完成托盤的模型。

5

將塑膠板放在燭火上烘烤，使其軟化（參照p.50）。作業時一定要保持空氣流通！

6

將步驟2放在橡膠板上。

7

將步驟5蓋在步驟6上，再從上方將步驟4的模型蓋上按壓。

8

使塑膠板壓印出托盤的形狀。

9

以剪刀剪掉多餘的部分。

10

以精密銼刀打磨切口，修整形狀。

11

以萬能黏土將托盤固定在竹籤上，噴上底漆補土。

12

噴上彩色噴漆（白色），完成！

外帶餐盒
Case for Takeout

原寸大

| 10 | 20 |

〈材料〉

合成樹脂板（1mm）　　塑膠板（白色／0.5mm）
筆刀　　　　　　　　　鑷子
模型膠水　　　　　　　蠟燭
砂紙　　　　　　　　　打火機
矽膠取型土　　　　　　剪刀
白膠

作法訣竅

底部較深的盒子是將合成樹脂板重疊作出原型。最後的打磨步驟也要仔細地進行喔！

再加上盒蓋＆標籤，外帶餐盒就完成了！
（作法參照p.93）

1

將合成樹脂板裁成四角形，共準備4片。

2

以模型膠水將步驟1全部重疊黏合。

3

10mm　10mm

將步驟2的側面裁切整齊之後，將側面以砂紙朝向底部斜斜地打磨。

4

4mm

拋整側面，完成盒子的原型。

5

將矽膠取型土按壓在步驟4上，取出模型。

6

將步驟4以白膠黏在合成樹脂板上。

7

將加熱過的塑膠板蓋在步驟6上（參照p.50），再從上方將步驟5的模型蓋上去按壓。

8

以手指從上方確實地按壓。

9

使塑膠板壓印出盒子的形狀。

10

以剪刀剪掉多餘的部分。

11

以砂紙將切口打磨平整，修整形狀。

完成！

籃子
Basket

原寸大

〈 材 料 〉
顏 料　水彩顏料
　　　〔Yellow Ochre（土黃色）〕
　　　〔Burnt Umber（深咖啡色）〕
其 它　鐵絲33號
　　　光澤型保護漆
　　　尖嘴鉗
　　　老虎鉗
　　　錐子

作法訣竅

編織的步驟很多，請特別注意每一個網目，以免出錯。因為鐵絲具有硬度，不像毛線具有張力容易調整，所以每一個織目都要以錐子整形，這點非常重要喔！

| | 10 | 20 | 30 |

1

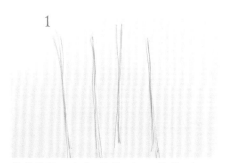

裁剪鐵絲，分成4條的1束&5條的3束。

2

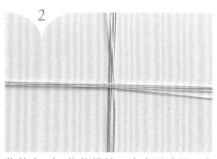

將其中2束5條的鐵絲呈十字形重疊（直向的擺在下方）。

3

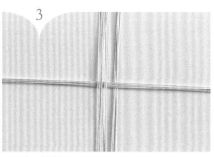

另1束5條的鐵絲也擺成直向，放在橫向鐵絲上方。

4

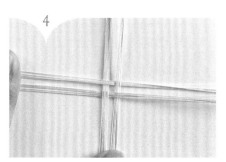

將4條1束的鐵絲穿過第一束直向的下方&第二束的上方。

5

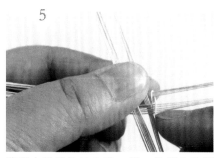

將直向鐵絲的最右邊一條，往橫向的鐵絲第一段的背面彎摺&從第二段的正面穿出。

6

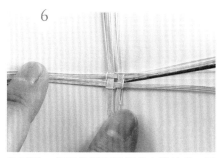

依正面、背面的順序穿繞其它鐵絲束，反覆操作三次，編織一圈。

7

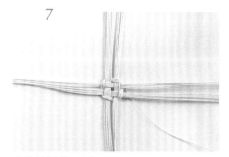

共持續編織三圈。

8

編織三圈之後，以背面、正面的順序，再編織三圈。

9

將全部鐵絲分成2條1束。

10

以相同的方法，依背面、正面的順序穿繞編織。

11

以錐子一邊整形，一邊編織至底部直徑約15mm為止。

12

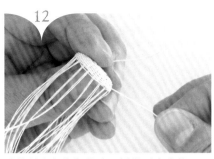

讓鐵絲立起作為芯線，編織至高度約5mm為止（鐵絲不足時，可插入新的鐵絲固定後編織）。

13

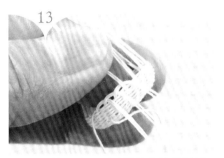

將2條鐵絲，繞至隔壁鐵絲芯線的裡側，再從外側穿出。

14

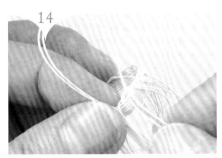

將最後的鐵絲芯線穿入第一束的芯線圈中。

15

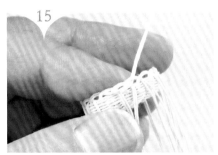

編織一圈之後，將2條1束的鐵絲，從間隔2圈的芯線圈外側穿入，從內側穿出。

16

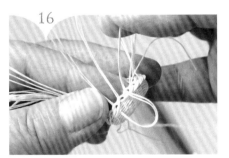

以此手法編織一圈。

17

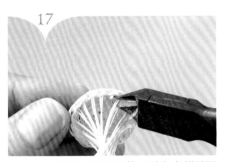

編織一圈之後，調整形狀＆以老虎鉗剪斷鐵絲。

18

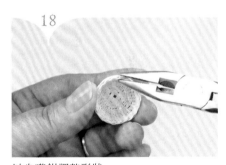

以尖嘴鉗調整形狀。

19

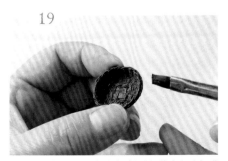

多沾一點水，以水彩顏料（土黃色）（咖啡色）上色。

20

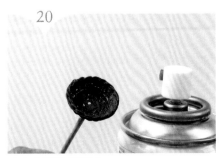

噴上光澤型保護漆。

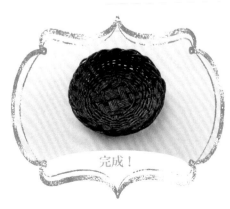

完成！

本書使用的
主要材料&工具

在此將介紹主要材料&工具。因為有一些是需要特別小心使用的品項，一定要仔細閱讀說明書再開始作業喔！

黏土

樹脂黏土

主要使用的黏土，具有透明感，乾燥後韌性強，適合製作迷你袖珍水果和食物。使用水和白膠，即可將黏土和黏土黏合。

> **關於黏土的注意事項**
>
> 保存
> 以保鮮膜包覆後，放入密封袋＆放在陰涼處保存。
>
> 硬化的黏土
> 若是稍微變硬的黏土，混入少許的水揉捏後還可以使用。但若已經完全變硬，就無法再使用了。因此，請每次拿取需要的分量酌量使用吧！

石粉黏土（石塑黏土）

各種顏料＆裝飾素材皆適用，極為細緻的石粉黏土。適合製作迷你袖珍小物等。乾燥後的堅固度會增加。

塗裝

水彩顏料

本書主要使用的上色顏料。

壓克力顏料

使用於蛋包飯或牛肉燉菜的醬汁、餐具等上色。

壓克力塗料

和UV膠混合使用於呈現透明感的上色等。

塑型劑

黏性強的白色石膏狀底劑，乾燥之後相當堅固。

打底劑

白色的底劑。乳液狀，乾燥速度很快。能使顏料清楚地顯色。

彩色噴漆

使用於盤子或托盤等上色。

底漆補土

質地較薄的補土底劑。噴上後，可以讓整體上色的發色更為均勻。

保護漆

噴霧式的保護漆。作品完成之後噴上，可以呈現出光澤感。

UV膠＆UV照射器

和壓克力塗料混合，即可呈現出具有透明感的顏色。雖然也可以透過陽光硬化，但UV照射器可以縮短硬化的時間。

粉・裝飾

石膏

使用於草莓大福等以粉末披覆的食物，或與其它材料混合，製作濃稠的醬汁。

玻璃珠・袖珍糖晶

玻璃製、沒有開洞的珠珠。玻璃珠為球狀的顆粒，袖珍糖晶則是大小不一的顆粒狀。

北美大陸的砂

取自北美大陸，顆粒一致的砂。可以表現番薯沙拉醬汁的調味料等細部質感。

場景用草粉

將木粉上色的粉末，有各種顏色，本書混合使用於貝果上。

筆

用於黏土的上色或以水沾濕黏土時。因為是很細微的作業，建議使用細筆。

海綿

用於黏土的上色。使用化妝用的海綿也OK。

筆刀

用於裁切黏土或板子，也可以作出紋路等質感。

細工棒

用於細部作業。

注射器

用於製作麵條或飯粒等細緻作業，也可以用來擠製奶油。

鑷子

前端圓弧狀的款式，使用起來相當方便。

尺

不僅可以測量長度，也可以用於按壓黏土或擀平黏土。

精密銼刀

主要用於製作小物類，可將表面打磨平整。

電鑽&鑽頭

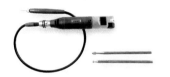

用於削整的木工用電動工具。前端的金屬可以旋轉。

合成樹脂板

保麗龍板。主要用於製作小物類，大多和塑膠板搭配使用。

塑膠板（透明・不透明）

用於製作白色盤子或托盤等小物類。

鋁板

鋁製的板子，用於製作餐具或托盤等。

檜木板

檜木的板子，用於製作木湯匙或牙籤等。

OPP袋

用於包裝等加工，透明度高的膠片。本書應用於棒棒糖等作品。

木工用白膠

用於將作品黏在一起、或和顏料混合。本書使用木工用白膠。

萬能黏土

可重複使用、撕貼的黏著劑。

模型膠水

模型用的接著劑，可以達到確實固定的目的。

高密度造型補土

製作作品原型的補土。

矽膠取型土

用於作品原型的翻模取型。

BlueMix

用於製作黏土的原型、鮮奶油擠花嘴的模型等。

基本的
黏土製作方法

即使使用同樣的黏土，根據不同的用途就有各種不同的作法。一起來練習每一個作法技巧吧！

本書主要以樹脂黏土進行製作。

揉圓黏土

基本的揉圓方法
將黏土放在手掌正中間，以指腹一邊轉動一邊揉圓。

小顆粒的揉圓方法
放在指背上，以另一手的指腹揉圓。

將黏土揉圓後壓平

以尺按壓
將尺的平面放在揉圓的黏土上，壓平黏土。

將黏土壓成薄片

1 延展成薄片
將揉圓的黏土夾入烘焙紙之間，再將尺放在上方，用力按壓。

2 滑動尺
將黏土夾入烘焙紙之間，從上方以尺的邊緣滑動刮平。

將黏土擀成條狀

將黏土擀成細條狀的方法
放上黏土，以指腹一邊轉動一邊擀。

移動尺面擀長延伸的方法
將尺的平面放在準備好的黏土上，上下地移動。

將黏土上色

1 以牙籤沾取顏料

在牙籤的前端沾上少量、想要上色的水彩顏料，塗在黏土上。

2 揉捏黏土

均勻地將沾上顏料的黏土整體染色揉捏。

3 調整

如果染色後的色澤度不足，可再追加顏料。

顏料不同，顯色不同

如果將黏土和白色以外的顏料混合，乾燥之後，會產生透明感。相反，如果和白色顏料混合，會形成霧面的顏色質感。番茄或檸檬等想要呈現出透明感的作品，就使用白色以外的顏料；火腿或果昔等想要呈現霧面顏色質感的作品，就可以和白色顏料混合使用。此外，因為黏土乾燥之後，顏色會更深一點，請在上色的時候特別留意。

右邊是和白色顏料混合的黏土，左邊是沒有加入白色顏料混合的黏土。在此可看出透明感表現的差異。

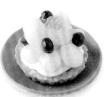

麝香葡萄的果粒沒有混合白色顏料，因此可表現出透明感。

以白色顏料上色的蜂窩糖，則不具有透明感。

以補土&矽膠取型土
製作原型&模型

迷你袖珍食物的製作，只要事先作好模型再填入黏土，即可以快速成形。如果預先作好模型，就可以不斷地複製。本書很多作品都有使用模型進行翻製喔！

※製作模型時，一定要戴上塑膠手套保護手部！

高密度造型補土

用於製作作品的原型。將兩色黏土混合揉捏就會開始硬化，經過6至12個小時會完全固化。

以補土製作原型

1 準備補土

準備相同分量的兩色補土。

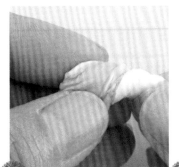

2 混合揉捏補土

將兩色補土充分混合揉捏。

3 成形

根據作品的形狀，在塑膠板上進行造型。

4 完成原型之後，待其硬化

作出想要翻模的原型後，待其硬化。直到完全硬化，大概需要6個小時以上的時間。

以矽膠取型土
取出模型

矽膠取型土

用於製作作品的模型。將兩色的矽膠取型土混合揉捏，即開始硬化，經過30分鐘之後就可以完成模型。

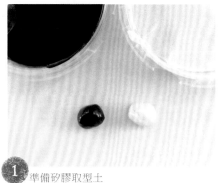

1 準備矽膠取型土

各別準備相同分量的兩色矽膠取型土。

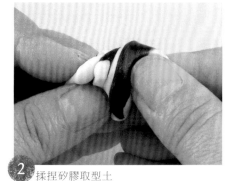

2 揉捏矽膠取型土

將兩色矽膠取型土充分揉捏至完全混合為止。

3 揉捏至均勻為止

混合至沒有色斑之後，即完成取模型的準備工作。

4 取出模型

將矽膠取型土蓋在硬化的原型（參照p.61）上延伸。請注意：此時不要留下空隙。

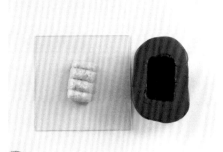

5 硬化之後取下

直到完全硬化，需要30分鐘以上。硬化之後，取下原型。

填入黏土
進行複製

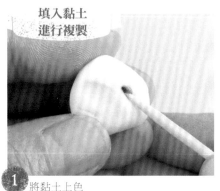

1 將黏土上色

根據作品的顏色，將黏土上色＆揉捏均勻。

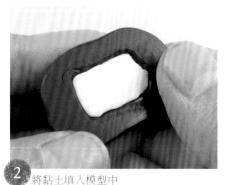

2 將黏土填入模型中

將黏土填入以矽膠取型土製作而成的模型中。小作品大約需要5分鐘，稍大的作品則需要半天以上才能乾燥。

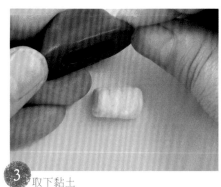

3 取下黏土

取下黏土，待乾燥之後，以顏料塗上烘烤的色澤等。

各式各樣的複製作品

水果丹麥麵包

冰棒

烤牛肉

炸竹莢魚

62

以注射器製作
飯粒・麵條

利用注射器一起來製作白飯或義大利麵的麵條吧！

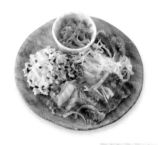

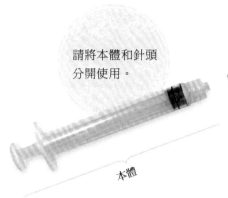

請將本體和針頭分開使用。

針頭

本體

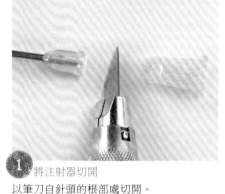

1 將注射器切開
以筆刀自針頭的根部處切開。

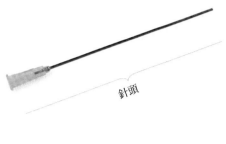

2 裝接上本體
將針以外的部分裝接上本體。

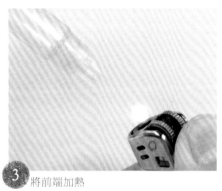

3 將前端加熱
保持空氣流通，一邊旋轉注射器，一邊以打火機烘烤前端。

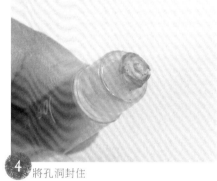

4 將孔洞封住
加熱至注射器的前端軟化為止，讓孔洞封住。

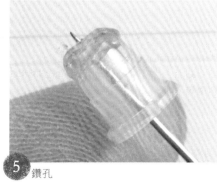

5 鑽孔
將前端部分取下，根據想要製作的飯粒或麵條的粗細，以針鑽出孔洞。

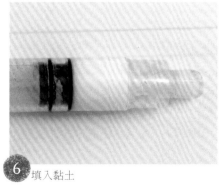

6 填入黏土
根據作品需求，將上色的黏土以水軟化後，填入注射器中。

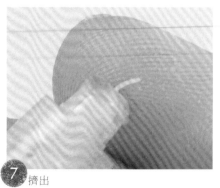

7 擠出
擠出黏土。自由調整長度，作出飯粒或麵條。

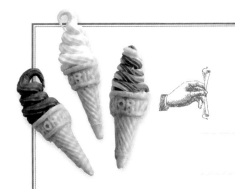

以注射器製作奶油

利用注射器一起來製作蛋糕的鮮奶油或霜淇淋吧!

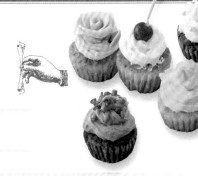

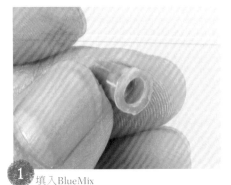

1 填入BlueMix

與p.63的作法相同,將注射器切開後,將BlueMix填入前端部分。

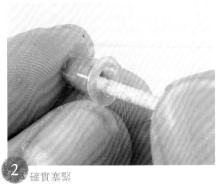

2 確實塞緊

以手指壓住前端,一邊避免讓BlueMix溢出,一邊以竹籤等確實將其塞緊。

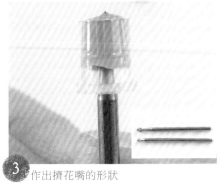

3 作出擠花嘴的形狀

將擠花嘴狀的鑽頭插入至前端,取出模型。建議可以使用電鑽的鑽頭當成擠花嘴的原型。

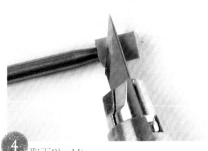

4 取下BlueMix

靜置5至15分鐘等待BlueMix硬化,將鑽頭連同BlueMix抽離注射器,切割BlueMix和鑽頭。

5 切開來的模樣

自靠近鑽頭側切開BlueMix。其中一側,鑽頭形狀的孔洞清晰可見。

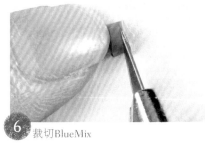

6 裁切BlueMix

將取下來的模型橫擺,從封閉側根據想要擠出的奶油粗細進行裁切。

7 調整粗細

變化裁切的位置,就可以呈現出不同粗細的奶油。

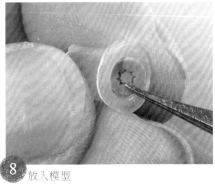

8 放入模型

將調整過大小的模型,放入注射器的前端。

9 填入黏土

將黏土填入注射器後擠出,製作奶油。

作品的作法
Recipes for all menu items

製作之前 ▶

✦ ◆ 材料、黏土的基本作法請參考從p.58開始的基礎介紹。

✦ ◆ 替黏土上色時，請將指定的顏料混合調色之後再塗上，
　　部分則另需重疊塗上單色。

✦ ◆ 各作品的盤子為參考作品，請參考p.27的盤子作法進行製作。

✦ ◆ 將作品為盛盤食物時，請以白膠黏合。

✦ ◆ UV膠請以UV照射器照射，使其固化。

✦ ◆ 顏料的顏色沒有特別標註時，請使用水彩顏料。

✦ ◆ 精密銼刀請依平面＆圓型款式方便作業的場合自由應用。

✦ ◆ 使用火源時，務必保持空氣暢通，並注意不要燙傷。

P.03 02　　**莓果塔**

材料

黏土　樹脂黏土

顏料　水彩顏料
〔Chinese White（白色）〕
〔Yellow Ochre（土黃色）〕
〔Crimson Lake（紫紅色）〕
〔Burnt Umber（深咖啡色）〕
〔Burnt Sienna（咖啡色）〕
〔Leaf Green（黃綠色）〕
〔Permanent Yellow Light（黃色）〕
〔Vermilion Hue（橘紅色）〕
〔Prussian Blue（深藍色）〕
〔Ivory Black（黑色）〕

其它　高密度造型補土
矽膠取型土
注射器
牙籤
白膠
筆
UV膠（軟糖型）
UV照射器

塔皮

以補土製作塔皮的原型，再以矽膠取出模型。將黏土和顏料混合揉捏，填入模型中複製，再塗上烘烤的色澤。

❶
補土
塑膠板
15mm

以矽膠取型。
❷

以黏土＋白色
＋土黃色複製。

❸
以土黃色
＋深咖啡色＋咖啡色
塗上烘烤的色澤。

完成！
將黏土和顏料混合揉捏之後，填入塔皮中。裝飾上水果，在表面塗上UV膠（軟糖型），再以UV照射器照射，使其固化。

水果

草莓
（參照p.45）

藍莓
（參照p.44）

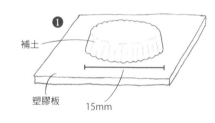

覆盆子

將黏土和顏料混合揉捏，揉成直徑約1mm的球狀。剩餘的黏土以注射器作出約0.5mm的小顆粒（參照p.63），以白膠貼在1mm的球狀黏土上之後，再上色。

❶
黏土＋紫紅色
1mm

❷
0.5mm

❸
以白膠將0.5mm的顆粒貼在1mm的球狀上。

裝飾上水果＆
塗上UV膠（軟糖型）後，
待其固化。

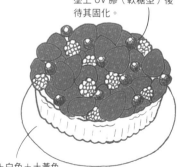

將黏土＋白色＋土黃色
填入塔皮中，再塗上白膠。

〈材　料〉

黏　土 樹脂黏土
顏　料 水彩顏料
　　　〔Chinese White（白色）〕
　　　〔Yellow Ochre（土黃色）〕
　　　〔Burnt Sienna（咖啡色）〕
　　　〔Burnt Umber（深咖啡色）〕
　　　〔Crimson Lake（紫紅色）〕
　　　〔Prussian Blue（深藍色）〕
　　　〔Permanent Yellow Light（黃色）〕
　　　〔CobaltBlue（藍色）〕
　　　〔Silver（銀色）〕
　　　〔Vermilion Hue（橘紅色）〕
　　　〔Leaf Green（黃綠色）〕
　　　〔Sap Green（綠色）〕

其　它 高密度造型補土
　　　矽膠取型土
　　　注射器
　　　玻璃珠（5mm）
　　　白膠

杯子蛋糕

以補土作出杯子蛋糕的原型，再以矽膠取出模型。將黏土和顏料混合揉捏，填入模型複製之後，再塗上烘烤的色澤。

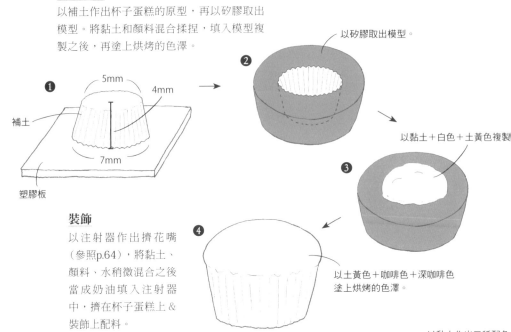

❶ 5mm　4mm　補土　7mm　塑膠板

❷ 以矽膠取出模型。

❸ 以黏土＋白色＋土黃色複製

❹ 以土黃色＋咖啡色＋深咖啡色塗上烘烤的色澤。

裝飾

以注射器作出擠花嘴（參照p.64），將黏土、顏料、水稍微混合之後當成奶油填入注射器中，擠在杯子蛋糕上＆裝飾上配料。

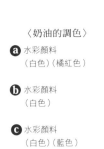

〈奶油的調色〉

ⓐ 水彩顏料
（白色）（橘紅色）

ⓑ 水彩顏料
（白色）

ⓒ 水彩顏料
（白色）（藍色）

ⓓ 水彩顏料
（白色）（紫紅色）
（深藍色）

ⓔ 水彩顏料
（白色）（黃色）

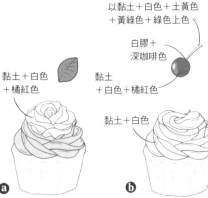

以黏土＋白色＋土黃色＋黃綠色＋綠色上色。

白膠＋深咖啡色

黏土＋白色＋橘紅色

黏土＋白色＋橘紅色

黏土＋白色

ⓐ　ⓑ

將黏土＋黃色作出花朵的形狀。

黏土＋白色＋藍色

以銀色將玻璃珠上色。

ⓒ

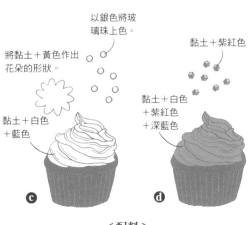

黏土＋紫紅色

黏土＋白色＋紫紅色＋深藍色

ⓓ

以黏土作出三種配色
①白色＋藍色
②白色＋綠色
③白色＋橘紅色

黏土＋白色＋黃色

ⓔ

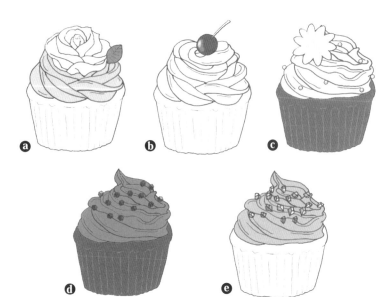

ⓐ　ⓑ　ⓒ

ⓓ　ⓔ

<配料>

ⓐ 玫瑰巧克力
將黏土和顏料（白色）（紅色）混合揉圓成小球狀後，逐片壓平貼在牙籤上，作成玫瑰花的形狀。

葉子
將黏土和顏料（白色）（黃綠色）混合揉捏，作出葉子的形狀。

ⓑ 櫻桃
將黏土和顏料（白色）（橘紅色）混合後揉圓。將黏土和顏料（白色）（土黃色）（黃綠色）（綠色）混合揉捏成細條狀，再將白膠和顏料（深咖啡色）混合的液體塗在前端，以白膠黏於揉圓的黏土上，作出櫻桃。

ⓒ 花
將黏土以顏料（黃色）上色，作出花的形狀。

銀粒
將玻璃珠以顏料（銀色）上色。

ⓓ 將黏土和顏料（紫紅色）混合揉捏，待其乾燥後裁切成細粒狀，作成配料。

ⓔ 將黏土和顏料（白色）（藍色）、（白色）（綠色）、（白色）（橘紅色）各別混合揉捏，待其乾燥後裁切成細粒狀，作成配料。

　　馬卡龍

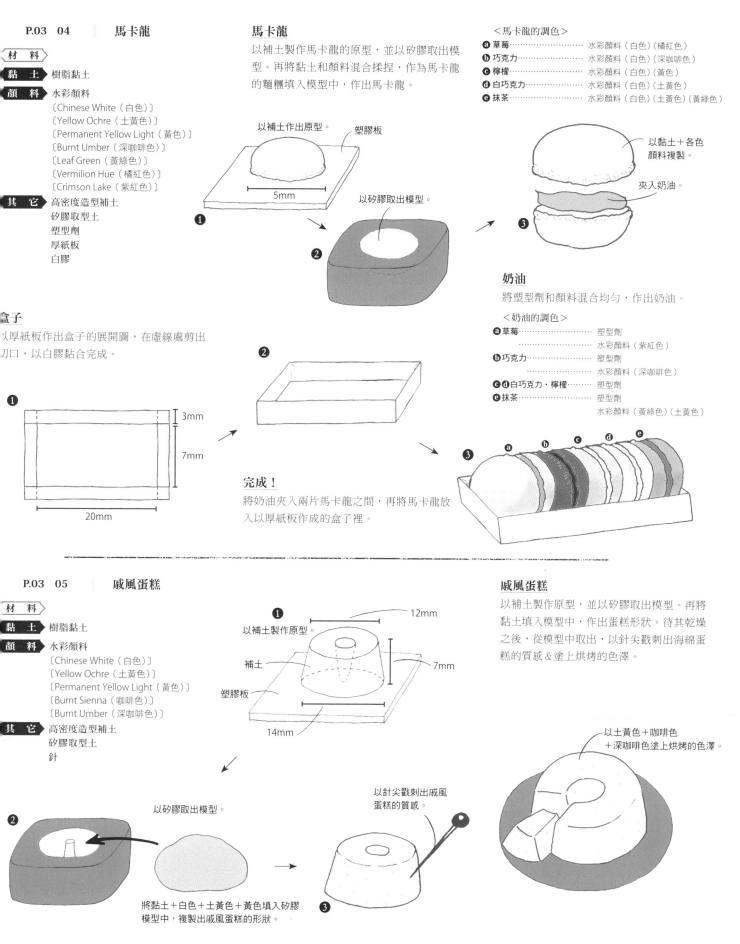

材料

黏　土　樹脂黏土

顏　料　水彩顏料
〔Chinese White（白色）〕
〔Yellow Ochre（土黃色）〕
〔Permanent Yellow Light（黃色）〕
〔Burnt Umber（深咖啡色）〕
〔Leaf Green（黃綠色）〕
〔Vermilion Hue（橘紅色）〕
〔Crimson Lake（紫紅色）〕

其　它　高密度造型補土
矽膠取型土
塑型劑
厚紙板
白膠

盒子

以厚紙板作出盒子的展開圖，在虛線處剪出
刀口，以白膠黏合完成。

❶

3mm

7mm

20mm

❷

馬卡龍

以補土製作馬卡龍的原型，並以矽膠取出模
型。再將黏土和顏料混合揉捏，作為馬卡龍
的麵糰填入模型中，作出馬卡龍。

以補土作出原型。　塑膠板

5mm

❶

❷

以矽膠取出模型。

以黏土＋各色
顏料複製。

夾入奶油。

❸

＜馬卡龍的調色＞

ⓐ草莓·············· 水彩顏料（白色）（橘紅色）
ⓑ巧克力·············· 水彩顏料（白色）（深咖啡色）
ⓒ檸檬·············· 水彩顏料（白色）（黃色）
ⓓ白巧克力·············· 水彩顏料（白色）（土黃色）
ⓔ抹茶·············· 水彩顏料（白色）（土黃色）（黃綠色）

奶油

將塑型劑和顏料混合均勻，作出奶油。

＜奶油的調色＞

ⓐ草莓·············· 塑型劑
·············· 水彩顏料（紫紅色）
ⓑ巧克力·············· 塑型劑
·············· 水彩顏料（深咖啡色）
ⓒⓓ白巧克力・檸檬·············· 塑型劑
ⓔ抹茶·············· 塑型劑
水彩顏料（黃綠色）（土黃色）

完成！

將奶油夾入兩片馬卡龍之間，再將馬卡龍放
入以厚紙板作成的盒子裡。

ⓐ　ⓑ　ⓒ　ⓓ　ⓔ

❸

　　戚風蛋糕

材料

黏　土　樹脂黏土

顏　料　水彩顏料
〔Chinese White（白色）〕
〔Yellow Ochre（土黃色）〕
〔Permanent Yellow Light（黃色）〕
〔Burnt Sienna（咖啡色）〕
〔Burnt Umber（深咖啡色）〕

其　它　高密度造型補土
矽膠取型土
針

❶

以補土製作原型。
補土
塑膠板

12mm

7mm

14mm

戚風蛋糕

以補土製作原型，並以矽膠取出模型。再將
黏土填入模型中，作出蛋糕形狀。待其乾燥
之後，從模型中取出，以針尖戳刺出海綿蛋
糕的質感＆塗上烘烤的色澤。

❷

以矽膠取出模型。

將黏土＋白色＋土黃色＋黃色填入矽膠
模型中，複製出戚風蛋糕的形狀。

❸

以針尖戳刺出戚風
蛋糕的質感。

以土黃色＋咖啡色
＋深咖啡色塗上烘烤的色澤。

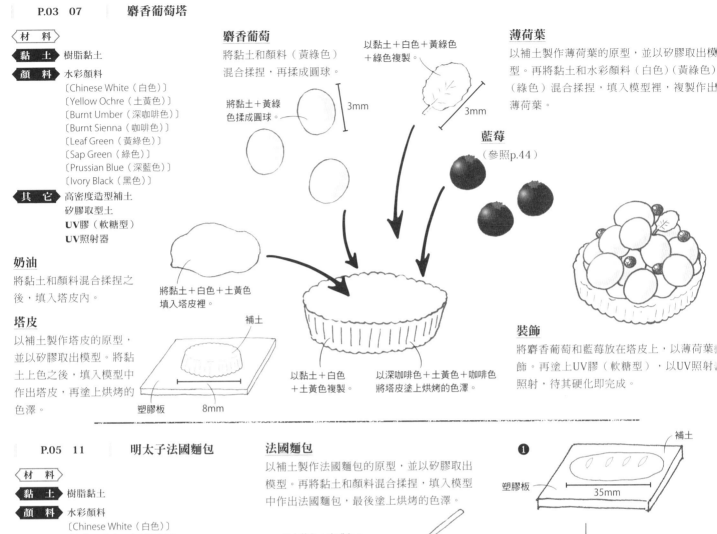

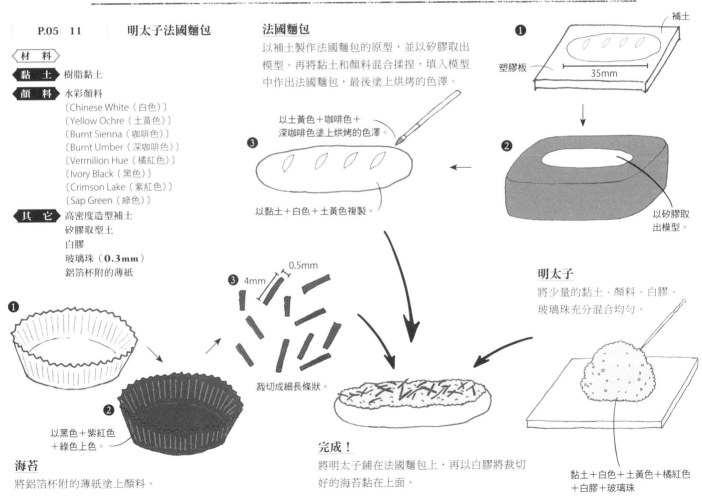

〈材料〉

黏　土 樹脂黏土

顏　料 水彩顏料
〔Chinese White（白色）〕
〔Yellow Ochre（土黃色）〕
〔Burnt Umber（深咖啡色）〕
〔Burnt Sienna（咖啡色）〕
〔Leaf Green（黃綠色）〕
〔Sap Green（綠色）〕
〔Prussian Blue（深藍色）〕
〔Ivory Black（黑色）〕

其　它 高密度造型補土
矽膠取型土
UV膠（軟糖型）
UV照射器

奶油
將黏土和顏料混合揉捏之後，填入塔皮內。

塔皮
以補土製作塔皮的原型，並以矽膠取出模型。將黏土上色之後，填入模型中作出塔皮，再塗上烘烤的色澤。

麝香葡萄
將黏土和顏料（黃綠色）混合揉捏，再揉成圓球。

將黏土＋黃綠色揉成圓球。

3mm

以黏土＋白色＋黃綠色＋綠色複製。

3mm

薄荷葉
以補土製作薄荷葉的原型，並以矽膠取出模型。再將黏土和水彩顏料（白色）（黃綠色）（綠色）混合揉捏，填入模型裡，複製作出薄荷葉。

藍莓
（參照p.44）

將黏土＋白色＋土黃色填入塔皮裡。

補土

塑膠板　8mm

以黏土＋白色＋土黃色複製。

以深咖啡色＋土黃色＋咖啡色將塔皮塗上烘烤的色澤。

裝飾
將麝香葡萄和藍莓放在塔皮上，以薄荷葉裝飾。再塗上UV膠（軟糖型），以UV照射器照射，待其硬化即完成。

〈材料〉

黏　土 樹脂黏土

顏　料 水彩顏料
〔Chinese White（白色）〕
〔Yellow Ochre（土黃色）〕
〔Burnt Sienna（咖啡色）〕
〔Burnt Umber（深咖啡色）〕
〔Vermilion Hue（橘紅色）〕
〔Ivory Black（黑色）〕
〔Crimson Lake（紫紅色）〕
〔Sap Green（綠色）〕

其　它 高密度造型補土
矽膠取型土
白膠
玻璃珠（0.3mm）
鋁箔杯附的薄紙

法國麵包
以補土製作法國麵包的原型，並以矽膠取出模型。再將黏土和顏料混合揉捏，填入模型中作出法國麵包，最後塗上烘烤的色澤。

❶ 補土

塑膠板　35mm

❷ 以矽膠取出模型。

❸ 以土黃色＋咖啡色＋深咖啡色塗上烘烤的色澤。

以黏土＋白色＋土黃色複製。

❸ 4mm　0.5mm

裁切成細長條狀。

明太子
將少量的黏土、顏料、白膠、玻璃珠充分混合均勻。

❶

❷ 以黑色＋紫紅色＋綠色上色。

海苔
將鋁箔杯附的薄紙塗上顏料。

完成！
將明太子鋪在法國麵包上，再以白膠將裁切好的海苔黏在上面。

黏土＋白色＋土黃色＋橘紅色＋白膠＋玻璃珠

製作貝果的模型

以補土製作貝果的原型，再以矽膠取出模型。

材　料

黏　土▶ 樹脂黏土

顏　料▶ 水彩顏料
〔Chinese White（白色）〕
〔Yellow Ochre（土黃色）〕
〔Burnt Umber（深咖啡色）〕
〔Burnt Sienna（咖啡色）〕
〔Crimson Lake（紫紅色）〕
〔Sap Green（綠色）〕
〔Ivory Black（黑色）〕
TAMIYA Color
〔Clear Red〕

其　它▶ 高密度造型補土
矽膠取型土
UV膠（軟糖型）
場景用草粉（咖啡色）
UV照射器
白膠
筆

❶ 補土 / 塑膠板 / 8mm

❷

以牙籤調整洞的大小。
❸

起司貝果（ⓐ）

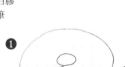

將黏土和顏料混合揉捏，作出麵糰和起司。將麵糰放入模型中，複製作出貝果。貼上起司，再塗上烘烤的色澤。

❶ 黏土＋白色＋土黃色　＋　將與麵糰相同的黏土揉成細長細粒。

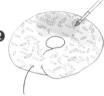
❷ 鋪滿起司之後，以土黃色＋深咖啡色＋咖啡色塗上烘烤的色澤。

芝麻貝果（ⓑ）

將黏土和顏料混合揉捏，再揉成細長條狀，乾燥之後裁切成細粒狀作為芝麻備用。以模型複製作出貝果麵糰，再以白膠貼上芝麻。

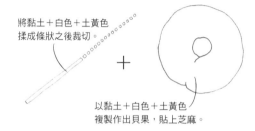
將黏土＋白色＋土黃色揉成條狀之後裁切。　＋　以黏土＋白色＋土黃色複製作出貝果，貼上芝麻。

草莓貝果（ⓒ）

將黏土和顏料混合揉捏，作出麵糰。再將UV膠（軟糖型）、TAMIYA Color、場景用草粉混合，以UV照射器照射固化，作出草莓果醬的塊粒，並與麵糰混合＆填入模型中。

抹茶貝果（ⓓ）

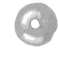

將黏土和顏料混合揉捏，填入模型中複製作出貝果。

以黏土＋白色＋土黃色＋綠色複製。

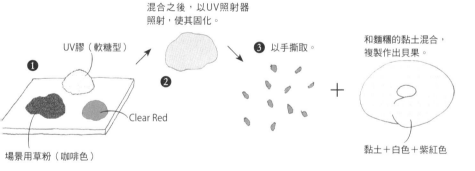
❶ UV膠（軟糖型） / 場景用草粉（咖啡色） / Clear Red
混合之後，以UV照射器照射，使其固化。
❷
❸ 以手撕取。
＋
和麵糰的黏土混合，複製作出貝果。
黏土＋白色＋紫紅色

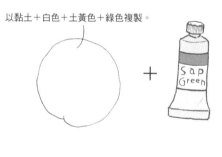
＋　Sap Green

巧克力碎片貝果（ⓔ）

將黏土和顏料混合揉捏，作出麵糰。再以相同顏料作出稍微深色的黏土，待乾燥之後切碎作出巧克力碎片，與麵糰混合＆填入模型中。

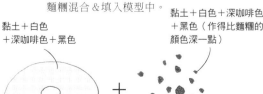
黏土＋白色＋深咖啡色＋黑色　＋　黏土＋白色＋深咖啡色＋黑色（作得比麵糰的顏色深一點）
和麵糰的黏土混合之後，複製作出貝果。

巧克力貝果（ⓕ）

混合顏料、少量的水和白膠（巧克力醬），塗在巧克力碎片貝果上。

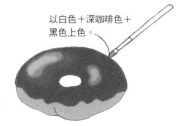
以白色＋深咖啡色＋黑色上色。

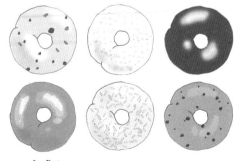

完成！

混合水＆白膠，在全部的貝果上薄薄地塗上一層，表現出光澤感。

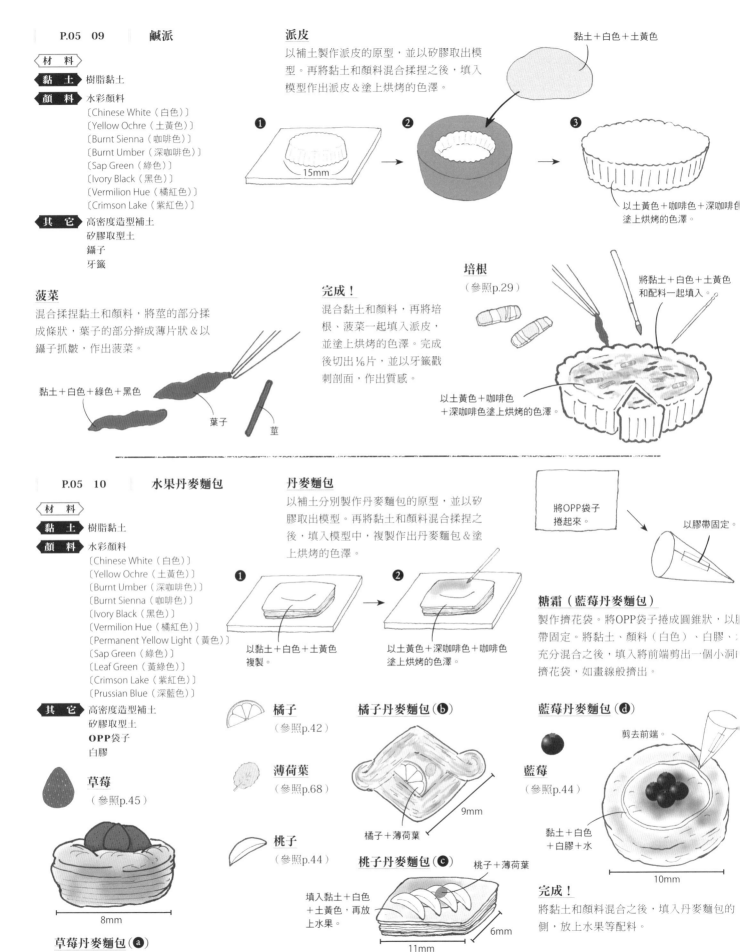

〈材料〉

黏土 樹脂黏土

顏料 水彩顏料
〔Chinese White（白色）〕
〔Yellow Ochre（土黃色）〕
〔Burnt Sienna（咖啡色）〕
〔Burnt Umber（深咖啡色）〕
〔Sap Green（綠色）〕
〔Ivory Black（黑色）〕
〔Vermilion Hue（橘紅色）〕
〔Crimson Lake（紫紅色）〕

其它 高密度造型補土
矽膠取型土
鑷子
牙籤

派皮

以補土製作派皮的原型，並以矽膠取出模型。再將黏土和顏料混合揉捏之後，填入模型作出派皮＆塗上烘烤的色澤。

黏土＋白色＋土黃色

❶ 15mm

❷

❸ 以土黃色＋咖啡色＋深咖啡色塗上烘烤的色澤。

菠菜

混合揉捏黏土和顏料，將莖的部分揉成條狀，葉子的部分擀成薄片狀＆以鑷子抓皺，作出菠菜。

黏土＋白色＋綠色＋黑色

葉子　莖

完成！

混合黏土和顏料，再將培根、菠菜一起填入派皮，並塗上烘烤的色澤。完成後切出⅙片，並以牙籤戳刺剖面，作出質感。

培根

（參照p.29）

將黏土＋白色＋土黃色和配料一起填入。

以土黃色＋咖啡色＋深咖啡色塗上烘烤的色澤。

〈材料〉

黏土 樹脂黏土

顏料 水彩顏料
〔Chinese White（白色）〕
〔Yellow Ochre（土黃色）〕
〔Burnt Umber（深咖啡色）〕
〔Burnt Sienna（咖啡色）〕
〔Ivory Black（黑色）〕
〔Vermilion Hue（橘紅色）〕
〔Permanent Yellow Light（黃色）〕
〔Sap Green（綠色）〕
〔Leaf Green（黃綠色）〕
〔Crimson Lake（紫紅色）〕
〔Prussian Blue（深藍色）〕

其它 高密度造型補土
矽膠取型土
OPP袋子
白膠

丹麥麵包

以補土分別製作丹麥麵包的原型，並以矽膠取出模型。再將黏土和顏料混合揉捏之後，填入模型中，複製作出丹麥麵包＆塗上烘烤的色澤。

❶ 以黏土＋白色＋土黃色複製。

❷ 以土黃色＋深咖啡色＋咖啡色塗上烘烤的色澤。

將OPP袋子捲起來。

以膠帶固定。

糖霜（藍莓丹麥麵包）

製作擠花袋。將OPP袋子捲成圓錐狀，以膠帶固定。將黏土、顏料（白色）、白膠、水充分混合之後，填將前端剪出一個小洞的擠花袋，如畫線般擠出。

草莓
（參照p.45）

橘子
（參照p.42）

薄荷葉
（參照p.68）

桃子
（參照p.44）

橘子丹麥麵包（ⓑ）

9mm

橘子＋薄荷葉

桃子丹麥麵包（ⓒ）

填入黏土＋白色＋土黃色，再放上水果。

桃子＋薄荷葉

11mm　6mm

藍莓丹麥麵包（ⓓ）

藍莓
（參照p.44）

剪去前端。

黏土＋白色＋白膠＋水

10mm

完成！

將黏土和顏料混合之後，填入丹麥麵包的側，放上水果等配料。

8mm

草莓丹麥麵包（ⓐ）

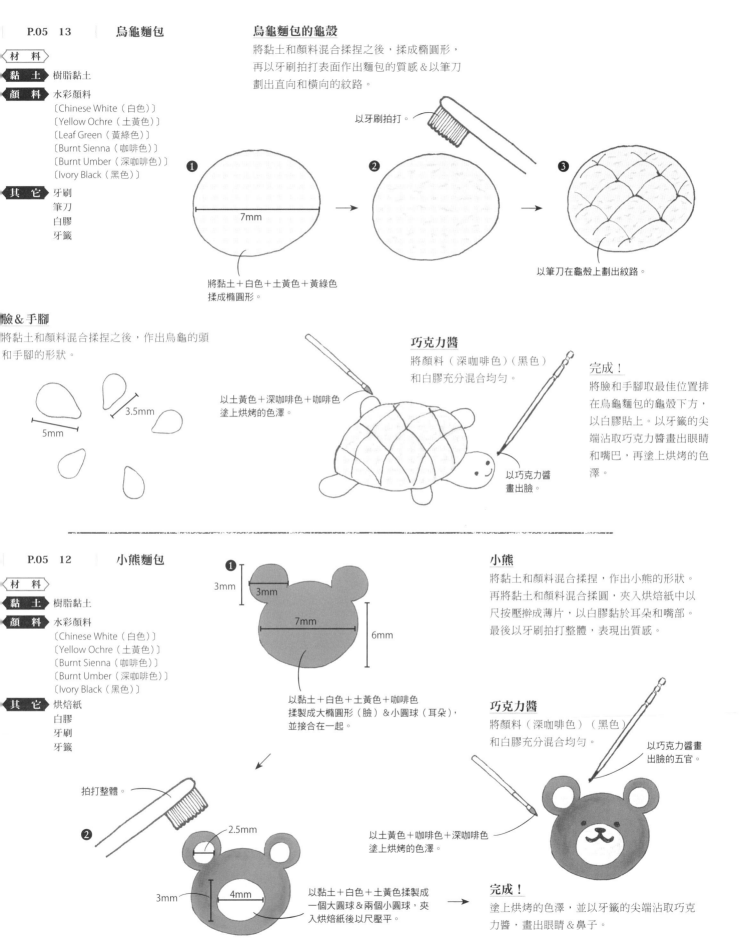

P.05　13　　烏龜麵包

材料

黏　土 樹脂黏土

顏　料 水彩顏料
〔Chinese White（白色）〕
〔Yellow Ochre（土黃色）〕
〔Leaf Green（黃綠色）〕
〔Burnt Sienna（咖啡色）〕
〔Burnt Umber（深咖啡色）〕
〔Ivory Black（黑色）〕

其　它 牙刷
筆刀
白膠
牙籤

烏龜麵包的龜殼

將黏土和顏料混合揉捏之後，揉成橢圓形，
再以牙刷拍打表面作出麵包的質感＆以筆刀
劃出直向和橫向的紋路。

以牙刷拍打。

❶

7mm

將黏土＋白色＋土黃色＋黃綠色
揉成橢圓形。

❷

❸

以筆刀在龜殼上劃出紋路。

臉＆手腳

將黏土和顏料混合揉捏之後，作出烏龜的頭
和手腳的形狀。

3.5mm

5mm

以土黃色＋深咖啡色＋咖啡色
塗上烘烤的色澤。

巧克力醬

將顏料（深咖啡色）（黑色）
和白膠充分混合均勻。

以巧克力醬
畫出臉。

完成！

將臉和手腳取最佳位置排
在烏龜麵包的龜殼下方，
以白膠貼上。以牙籤的尖
端沾取巧克力醬畫出眼睛
和嘴巴，再塗上烘烤的色
澤。

P.05　12　　小熊麵包

材料

黏　土 樹脂黏土

顏　料 水彩顏料
〔Chinese White（白色）〕
〔Yellow Ochre（土黃色）〕
〔Burnt Sienna（咖啡色）〕
〔Burnt Umber（深咖啡色）〕
〔Ivory Black（黑色）〕

其　它 烘焙紙
白膠
牙刷
牙籤

❶

3mm

3mm

7mm

6mm

以黏土＋白色＋土黃色＋咖啡色
揉製成大橢圓形（臉）＆小圓球（耳朵），
並接合在一起。

小熊

將黏土和顏料混合揉捏，作出小熊的形狀。
再將黏土和顏料混合揉圓，夾入烘焙紙中以
尺按壓擀成薄片，以白膠黏於耳朵和嘴部。
最後以牙刷拍打整體，表現出質感。

拍打整體。

❷

2.5mm

3mm

4mm

以黏土＋白色＋土黃色揉製成
一個大圓球＆兩個小圓球，夾
入烘焙紙後以尺壓平。

巧克力醬

將顏料（深咖啡色）（黑色）
和白膠充分混合均勻。

以巧克力醬畫
出臉的五官。

以土黃色＋咖啡色＋深咖啡色
塗上烘烤的色澤。

完成！

塗上烘烤的色澤，並以牙籤的尖端沾取巧克
力醬，畫出眼睛＆鼻子。

〔材料〕

黏土 樹脂黏土

顏料 水彩顏料
〔Chinese White（白色）〕
〔Yellow Ochre（土黃色）〕
〔Burnt Umber（深咖啡色）〕
〔Burnt Sienna（咖啡色）〕
〔Permanent Yellow Light（黃色）〕
〔Vermilion Hue（橘紅色）〕
〔Leaf Green（黃綠色）〕
〔Sap Green（綠色）〕
TAMIYA Color
〔Clear Orange〕
〔Clear Green〕

其它 高密度造型補土
矽膠取型土
白膠
牙刷
牙籤
網子
鑷子
烘焙紙
尺
UV膠
石膏
UV照射器
鐵板盤（參照p.52）

漢堡排

以補土製作漢堡排的原型，並以矽膠取出模型。將黏土和顏料混合揉捏，填入模型複製作出漢堡排，再以牙刷拍打整體表現出質感＆以顏料塗上烹煮的色澤。

以牙刷拍打。

補土

13mm

❶

❷

以深咖啡色＋咖啡色塗上烹煮的色澤。

以黏土＋白色＋土黃色＋深咖啡色複製。

荷包蛋

將黏土和顏料混合揉捏，揉成扁平的圓形，作出蛋黃。接著將黏土和顏料混合揉勻，壓成稍有厚度的圓形，作成蛋白；並在蛋白的正中間作出凹槽，塗上白膠＆黏上蛋黃，再以牙籤調整蛋白的形狀，將邊緣塗上烹煮的色澤。

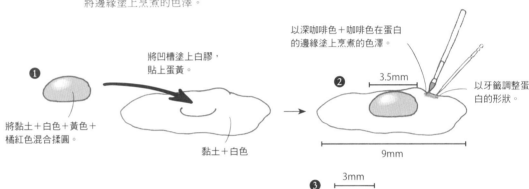

❶

將黏土＋白色＋黃色＋橘紅色混合揉圓。

將凹槽塗上白膠，貼上蛋黃。

黏土＋白色

❷

以深咖啡色＋咖啡色在蛋白的邊緣塗上烹煮的色澤。

3.5mm

以牙籤調整蛋白的形狀。

9mm

胡蘿蔔

將黏土和顏料混合揉捏，分別作出顏色略淺的芯部＆顏色略深的周圍黏土，再將周圍黏土捲在芯部黏土上，乾燥之後裁切。

黏土＋白色＋橘紅色＋黃色

❶

顏色略淺

深一點

芯部：將略淺的橘色黏土揉成條狀。

周圍：將略深的橘色黏土夾入烘焙紙之間，以尺按壓，擀成薄薄的圓片。

將擀成薄圓片的黏土捲繞在芯部黏土上。

❷

切除。

❸

3mm

裁成圓切片。

花椰菜

製作花椰菜（參照p.73）。

醬汁

將UV膠、TAMIYA Color〔Clear Orange〕、〔Clear Green〕、石膏混合。

馬鈴薯

將黏土和顏料混合揉捏之後，調整成馬鈴薯的形狀。乾燥之後裁切，並塗上烹煮的色澤。

將黏土＋白色＋黃色調整出馬鈴薯的外形。

❶

切塊。

以深咖啡色＋土黃色上色。

❷

5mm

2mm

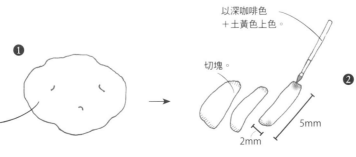

完成！

將漢堡排淋上醬汁，以UV照射器照射，使其固化。再將漢堡排、荷包蛋、蔬菜盛裝在鐵板盤上。

　　牛肉燉菜

材　料

黏　土 樹脂黏土

顏　料 水彩顏料
〔Chinese White（白色）〕
〔Yellow Ochre（土黃色）〕
〔Burnt Umber（深咖啡色）〕
壓克力顏料
〔咖啡色〕

其　它 筆刀
UV膠
UV照射器
燉菜鍋（參照p.50）
網子
鑷子
白膠

花椰菜

將黏土和顏料混合揉捏，製作莖＆花。待其
乾燥後將條狀的黏土黏在一起，前端沾上白
膠，以每三條為一組黏上花＆上色。

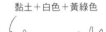

黏土＋白色＋黃綠色

❶

莖：作出尺寸不同的三根條狀，並黏在一起。

❷

從網目間壓擠出黏土。

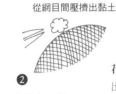

以黏土＋白色＋
土黃色＋深咖啡
色調整出形狀。

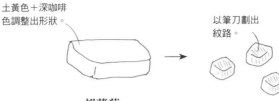

以筆刀劃出
紋路。

牛肉

將黏土和顏料混合揉捏作成方形，乾燥之後
切成塊狀，再以筆刀劃出痕跡，作出紋路。

胡蘿蔔

製作胡蘿蔔（參照p.72），隨意切塊，並以
筆刀切除邊角。

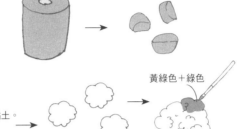

黃綠色＋綠色

❸

❹

花：將剩餘的黏土從網子壓出，以鑷子將壓
出的黏土一點一點地黏在一起，作出6團。

馬鈴薯

製作馬鈴薯（參照p.72），待其乾燥之後切
塊，並以筆刀裁切邊角。

完成！

將黏土填入燉菜鍋，作成底部，再盛上
配料。放入UV膠、壓克力顏料〔咖啡
色〕，最後放上花椰菜，以UV照射器照
射使其固化。

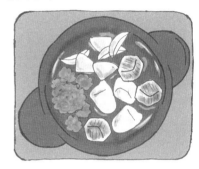

　　高麗菜捲

材　料

黏　土 樹脂黏土

顏　料 水彩顏料
〔Chinese White（白色）〕
〔Yellow Ochre（土黃色）〕
〔Leaf Green（黃綠色）〕
〔Burnt Umber（深咖啡色）〕
〔Burnt Sienna（咖啡色）〕
〔Vermilion Hue（橘紅色）〕
〔Crimson Lake（紫紅色）〕
TAMIYA Color
〔Clear Red〕
〔Clear Orange〕
〔Clear Green〕

其　它 高密度造型補土
矽膠取型土
白膠
牙籤
UV膠
UV照射器
盤子（參照p.27）

高麗菜

以補土製作高麗菜的原型，並以矽膠取出模
型，再將黏土和顏料混合揉捏，壓在模型
上，複製作出高麗菜。

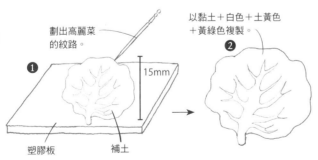

劃出高麗菜
的紋路。

❶

15mm

塑膠板　　補土

以黏土＋白色＋土黃色
＋黃綠色複製。

❷

餡料的肉

將黏土和顏料混合揉捏，揉成橢圓形，再以
高麗菜包捲。

3mm

將黏土＋白色＋
土黃色＋深咖啡
色＋咖啡色揉成
橢圓形。

4mm

完成！

以白膠將高麗菜捲貼在盤子上，再以白膠
將裁切好的培根貼在高麗菜捲上。在盤子
中注入UV膠、TAMIYA Color〔Clear Red〕
〔Clear Orange〕〔Clear Green〕，以UV照
射器照射，使其固化。

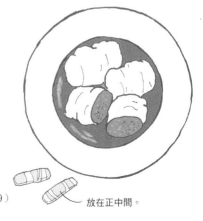

以高麗菜
包住餡料的肉。

❶

❷

❸

❹

切半＆以牙籤將中間的肉
作出皺皺的質感。

❺

培根
（參照p.29）

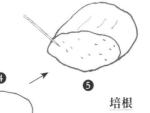

放在正中間。

霜淇淋

〈材料〉

黏 土 樹脂黏土

顏 料 水彩顏料
〔Chinese White（白色）〕
〔Yellow Ochre（土黃色）〕
〔Burnt Umber（深咖啡色）〕

其 它 高密度造型補土
矽膠取型土
白膠
注射器

甜筒

以補土製作出一半的甜筒原型，並以矽膠取出模型。將黏土和顏料混合揉捏後填入模型，共複製2個，再以白膠將2片對合貼牢。

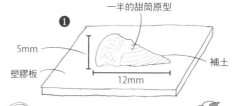

一半的甜筒原型

❶

5mm

塑膠板

12mm

補土

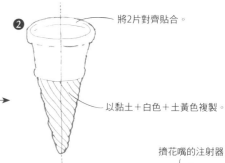

❷ 將2片對齊貼合。

以黏土＋白膠＋土黃色複製。

巧克力霜淇淋 ⓐ

將黏土、顏料（白色）（深咖啡色）和少量的水混合揉捏，填入作成擠花嘴形狀的注射器（參照p.64）中，再擠在甜筒上。

香草霜淇淋 ⓑ

將黏土、顏料（白色）和少量的水混合揉捏，填入作成擠花嘴形狀的注射器（參照p.64）中，再擠在甜筒上。

綜合霜淇淋 ⓒ

將巧克力霜淇淋和香草霜淇淋的黏土，各取一半填入作成擠花嘴形狀的注射器（參照p.64）中，再擠在甜筒上。

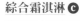

擠花嘴的注射器

巧克力

香草

烤牛肉

〈材料〉

黏 土 樹脂黏土

顏 料 水彩顏料
〔Chinese White（白色）〕
〔Yellow Ochre（土黃色）〕
〔Crimson Lake（紫紅色）〕
〔Burnt Umber（深咖啡色）〕
〔Ivory Black（黑色）〕
〔Leaf Green（黃綠色）〕

其 它 高密度造型補土
矽膠取型土
合成樹脂板（**0.3mm**）
烘焙紙
尺
牙籤
鑷子
托盤（參照**p.54**）
筆刀
筆

肉塊

以補土製作烤牛肉的原型，並以矽膠複製取出模型，再將黏土和顏料混合揉捏，填入模型複製作出牛肉＆上色。

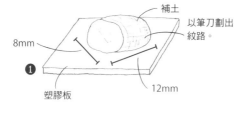

補土

以筆刀劃出紋路。

8mm

塑膠板

12mm

❶

以黏土＋白色＋土黃色＋紫紅色複製。

❷

以深咖啡色＋黑色塗上燒烤的色澤，再以紫紅色替剖面上色。

肉片

將合成樹脂板裁切成烤牛肉的形狀，以筆刀在表面劃出紋路，再以矽膠取出模型。接著將黏土和顏料混合揉捏，填入模型複製作出肉片＆上色。

合成樹脂板

以筆刀劃出紋路，再以矽膠取出模型。

8mm

以黏土＋白色＋土黃色＋紫紅色複製作出肉片，再以深咖啡色＋黑色塗上燒烤的色澤，並以紫紅色替剖面上色。

萵苣

將黏土和顏料混合揉捏之後，夾入烘焙紙之間，擀成薄片狀。再以牙籤拉扯邊緣後裁切，以鑷子作出皺褶。

拉扯邊緣再裁切。

❶

將黏土＋黃綠色夾入烘焙紙間，再擀平。

❷

作出皺褶

洋蔥

（參照p.29）

❶

❷

2.5mm

4mm

完成！

依萵苣、洋蔥、烤牛肉的順序，擺放在盤子上。

材 料

黏 土 樹脂黏土

顏 料 水彩顏料
〔Chinese White（白色）〕
〔Yellow Ochre（土黃色）〕
〔Burnt Umber（深咖啡色）〕
〔Ivory Black（黑色）〕
〔Leaf Green（黃綠色）〕
〔Permanent Yellow Light（黃色）〕
〔Vermilion Hue（橘紅色）〕
〔Crimson Lake（紫紅色）〕

其 它 牙刷
厚紙板
粗筆
白膠
紙板（銀色塗裝）

海綿蛋糕（原味‧可可亞口味）

將黏土和顏料混合揉捏&擀成薄片狀，再以牙刷拍打表面，作出海綿蛋糕的質感。待其乾燥後，裁切成邊長2mm的塊狀。

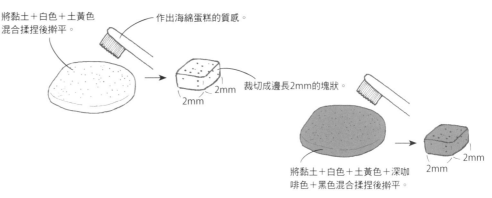

將黏土＋白色＋土黃色混合揉捏後擀平。

作出海綿蛋糕的質感。

2mm 2mm 裁切成邊長2mm的塊狀。

將黏土＋白色＋土黃色＋深咖啡色＋黑色混合揉捏後擀平。

2mm 2mm

香蕉

將黏土和顏料混合揉捏，調整成香蕉的形狀。待其乾燥之後切成片狀，並替剖面上色。

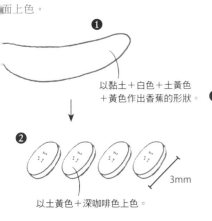

❶ 以黏土＋白色＋土黃色＋黃色作出香蕉的形狀。

❷ 3mm 以土黃色＋深咖啡色上色。

杯子

裁剪個人喜好設計的厚紙板，將其捲繞粗筆的筆桿，作出弧度。再以白膠黏合兩邊端，並放入以厚紙板作成的圓底，以白膠固定。

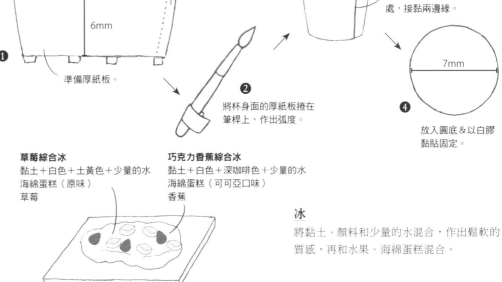

❶ 黏合處 6mm 準備厚紙板。

❷ 將杯身面的厚紙板捲在筆桿上，作出弧度。

❸ 將白膠塗在橫向的黏合處，接黏兩邊緣。

❹ 7mm 放入圓底&以白膠黏貼固定。

草莓

（參照p.45）

草莓綜合冰
黏土＋白色＋土黃色＋少量的水
海綿蛋糕（原味）
草莓

巧克力香蕉綜合冰
黏土＋白色＋深咖啡色＋少量的水
海綿蛋糕（可可亞口味）
香蕉

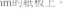

冰

將黏土、顏料和少量的水混合，作出鬆軟的質感，再和水果、海綿蛋糕混合。

裝飾（桌面）

將冰鋪放於20mm×30mm的紙板上。

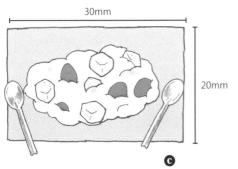

30mm
20mm
❸

裝飾（杯子）

盛入杯子中，完成！

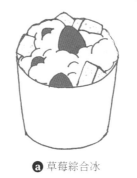

ⓐ 草莓綜合冰　　ⓑ 巧克力香蕉綜合冰

南蠻炸雞

〈 材 料 〉

黏 土 樹脂黏土

顏 料 水彩顏料
〔Chinese White（白色）〕
〔Yellow Ochre（土黃色）〕
〔Vermilion Hue（橘紅色）〕
〔Burnt Umber（深咖啡色）〕
〔Burnt Sienna（咖啡色）〕
〔Ivory Black（黑色）〕
TAMIYA Color
〔Clear Orange〕
〔Clear Green〕

其 它 矽膠取型土
牙刷
烘焙紙
尺
白膠
UV膠
UV照射器
場景用草粉（綠色）
托盤（參照**p.54**）

炸雞（皮）

將矽膠取型土擀平，以牙刷拍打表面，作出坑坑洞洞的質感，即完成雞皮的模型。再將黏土和顏料混合揉捏，擀成薄片後壓在模型上，翻印出雞皮一粒一粒的感覺。

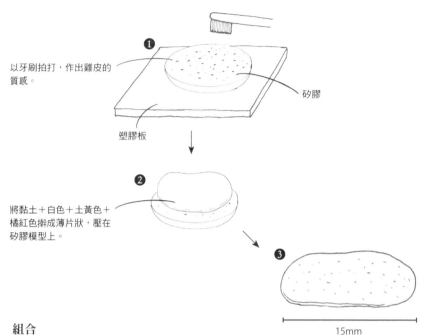

以牙刷拍打，作出雞皮的質感。

矽膠

塑膠板

❷ 將黏土＋白色＋土黃色＋橘紅色擀成薄片狀，壓在矽膠模型上。

❸

15mm

炸雞（肉）

將與雞皮相同的黏土分成四塊，再黏在一起調整成雞肉般的形狀。

組合

將雞皮和雞肉以白膠黏合，塗上油炸的色澤之後，切成五塊，再將UV膠和TAMIYA Color混合，淋在盛盤的雞肉上，以UV照射器照射使其固化。

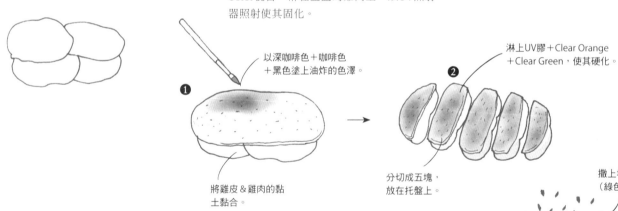

❶ 以深咖啡色＋咖啡色＋黑色塗上油炸的色澤。

將雞皮＆雞肉的黏土黏合。

淋上UV膠＋Clear Orange＋Clear Green，使其硬化。

❷

分切成五塊，放在托盤上。

撒上場景用草粉（綠色）。

塔塔醬

沒有上色的黏土乾燥之後，切成細丁，和少量的黏土、顏料、白膠、水充分混合。

❶

待黏土乾燥。

❷

切成細丁。

和少量的黏土＋白色＋土黃色＋白膠＋水混合。

❸

完成！

將塔塔醬淋在雞肉上，撒上當成巴西利的場景用草粉。

材　料

黏　土　樹脂黏土

顏　料　水彩顏料
〔Chinese White（白色）〕
〔Yellow Ochre（土黃色）〕
〔Vermilion Hue（橘紅色）〕
〔Sap Green（綠色）〕
〔Ivory Black（黑色）〕
〔Permanent Yellow Light（黃色）〕
〔Leaf Green（黃綠色）〕

其　它　描圖紙
高密度造型補土
矽膠取型土
烘焙紙
尺
白膠
托盤（參照p.54）

生春捲皮

將描圖紙裁剪成直徑12mm的圓形。

12mm

蝦子

以補土製作蝦子的原型，並以矽膠取出模型。再將黏土和顏料混合揉捏，填入模型複製作出蝦子＆上色。

❶

修整成蝦子的原型。
（在塑膠板上作業）

補土

4mm

❷

以橘紅色上色。

以黏土＋白色＋土黃色複製作出蝦子。

胡蘿蔔

作出胡蘿蔔（參照p.72），切成細絲。

❶

切成細絲。

❷

萵苣

作出萵苣（參照p.74），切成細絲。

15mm

❶

切成細絲。

❷

韭菜

將黏土和顏料混合揉捏之後，夾入烘焙紙之間，以尺按壓成薄片，再切成細絲。

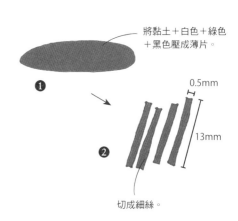

將黏土＋白色＋綠色＋黑色壓成薄片。

❶

0.5mm

13mm

❷

切成細絲。

放上胡蘿蔔＆萵苣。

❶

❷

放上蝦子。

❸

❹

放上韭菜。

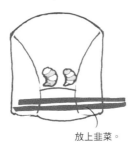

以白膠固定。

❺

❻

完成！

將胡蘿蔔、萵苣、蝦子、韭菜夾入生春捲皮裡，漂亮地捲起來。再將其中一個切半作成可以看見內容物的樣子，盛放在托盤上。

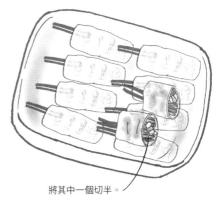

將其中一個切半。

〈　材　料　〉

黏　土　樹脂黏土

顏　料　水彩顏料
〔Chinese White（白色）〕
〔Yellow Ochre（土黃色）〕
〔Ivory Black（黑色）〕
〔Silver（銀色）〕
〔Burnt Umber（深咖啡色）〕

其　它　高密度造型補土
矽膠取型土
小蘇打粉
鋁箔紙
烤箱
磨泥器
白膠
托盤（參照**p.54**）

竹莢魚

以補土作出竹莢魚的原型，並以矽膠取出模型。再將黏土和顏料混合揉捏，填入模型作出竹莢魚＆塗上燒烤的痕跡。

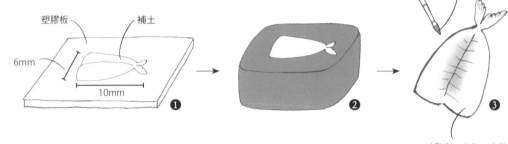

塑膠板　補土

6mm

10mm

❶ ❷ ❸

以黑色＋銀色＋深咖啡色上色。

以黏土＋白色＋土黃色複製作出竹莢魚。

麵包粉

將黏土、顏料和少量的小蘇打粉混合，以鋁箔紙包起來之後，放入烤箱烘烤約5分鐘（留意空氣流通），再以磨泥器研磨。

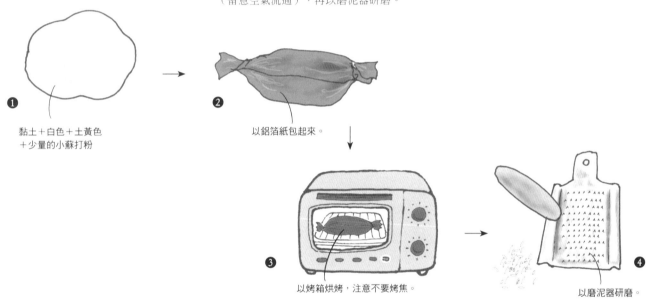

❶
黏土＋白色＋土黃色
＋少量的小蘇打粉

❷
以鋁箔紙包起來。

❸
以烤箱烘烤，注意不要烤焦。

❹
以磨泥器研磨。

完成！

將以水溶解的白膠塗在竹莢魚上＆沾滿麵包粉，再以顏料塗上烘烤色澤，放在托盤上。

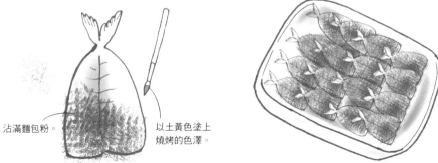

沾滿麵包粉。

以土黃色塗上燒烤的色澤。

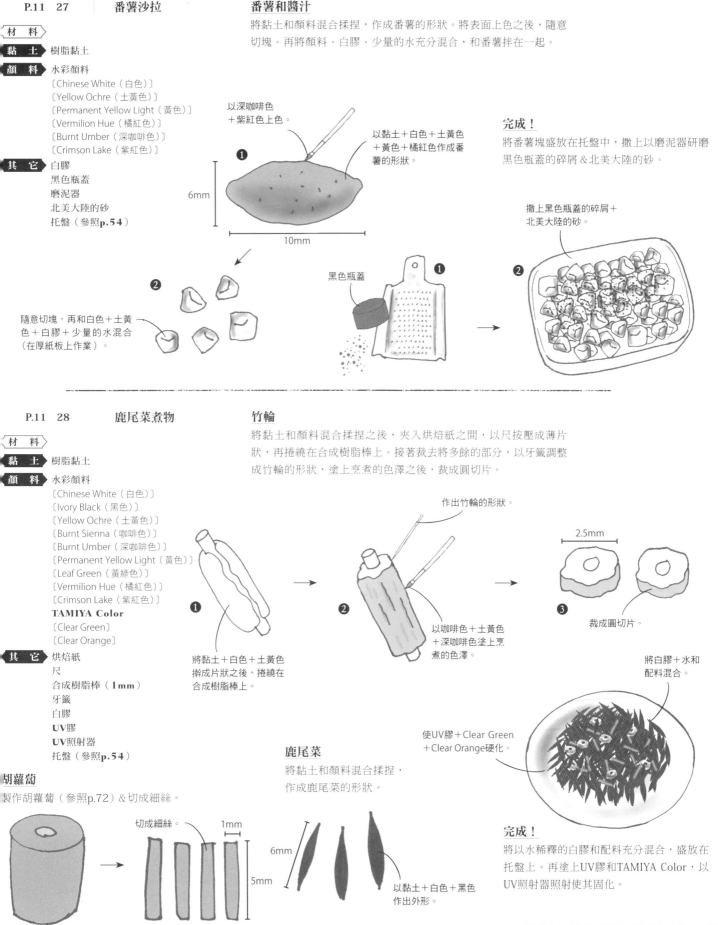

　番薯沙拉

番薯和醬汁

將黏土和顏料混合揉捏，作成番薯的形狀。將表面上色之後，隨意切塊。再將顏料、白膠、少量的水充分混合，和番薯拌在一起。

〈材料〉

黏土 樹脂黏土

顏料 水彩顏料
〔Chinese White（白色）〕
〔Yellow Ochre（土黃色）〕
〔Permanent Yellow Light（黃色）〕
〔Vermilion Hue（橘紅色）〕
〔Burnt Umber（深咖啡色）〕
〔Crimson Lake（紫紅色）〕

其它 白膠
黑色瓶蓋
磨泥器
北美大陸的砂
托盤（參照p.54）

以深咖啡色＋紫紅色上色。

❶

以黏土＋白色＋土黃色＋黃色＋橘紅色作成番薯的形狀。

6mm

10mm

❷

隨意切塊，再和白色＋土黃色＋白膠＋少量的水混合（在厚紙板上作業）。

黑色瓶蓋

❶

完成！

將番薯塊盛放在托盤中，撒上以磨泥器研磨黑色瓶蓋的碎屑＆北美大陸的砂。

撒上黑色瓶蓋的碎屑＋北美大陸的砂。

❷

　鹿尾菜煮物

竹輪

將黏土和顏料混合揉捏之後，夾入烘焙紙之間，以尺按壓成薄片狀，再捲繞在合成樹脂棒上。接著裁去將多餘的部分，以牙籤調整成竹輪的形狀，塗上烹煮的色澤之後，裁成圓切片。

〈材料〉

黏土 樹脂黏土

顏料 水彩顏料
〔Chinese White（白色）〕
〔Ivory Black（黑色）〕
〔Yellow Ochre（土黃色）〕
〔Burnt Sienna（咖啡色）〕
〔Burnt Umber（深咖啡色）〕
〔Permanent Yellow Light（黃色）〕
〔Leaf Green（黃綠色）〕
〔Vermilion Hue（橘紅色）〕
〔Crimson Lake（紫紅色）〕
TAMIYA Color
〔Clear Green〕
〔Clear Orange〕

其它 烘焙紙
尺
合成樹脂棒（1mm）
牙籤
白膠
UV膠
UV照射器
托盤（參照p.54）

作出竹輪的形狀。

❶

將黏土＋白色＋土黃色擀成片狀之後，捲繞在合成樹脂棒上。

❷

以咖啡色＋土黃色＋深咖啡色塗上烹煮的色澤。

2.5mm

❸

裁成圓切片。

將白膠＋水和配料混合。

使UV膠＋Clear Green＋Clear Orange硬化。

胡蘿蔔

製作胡蘿蔔（參照p.72）＆切成細絲。

切成細絲。 1mm

5mm

鹿尾菜

將黏土和顏料混合揉捏，作成鹿尾菜的形狀。

6mm

以黏土＋白色＋黑色作出外形。

完成！

將以水稀釋的白膠和配料充分混合，盛放在托盤上。再塗上UV膠和TAMIYA Color，以UV照射器照射使其固化。

蓮藕

將黏土和顏料混合揉捏，夾入烘焙紙之間，擀成薄片狀。再以牙籤戳出孔洞，作成蓮藕片狀，將四周裁圓＆從上方以尺按壓平整。

〈材料〉

黏土　樹脂黏土

顏料　水彩顏料
〔Chinese White（白色）〕
〔Yellow Ochre（土黃色）〕
〔Ivory Black（黑色）〕
〔Burnt Umber（深咖啡色）〕
〔Burnt Sienna（咖啡色）〕
〔Permanent Yellow Light（黃色）〕
〔Leaf Green（黃綠色）〕
〔Vermilion Hue（橘紅色）〕
〔Crimson Lake（紫紅色）〕

其它　烘焙紙
尺
牙籤
托盤（參照p.54）

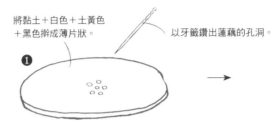

將黏土＋白色＋土黃色＋黑色擀成薄片狀。

以牙籤鑽出蓮藕的孔洞。

❶

❷

將四周裁圓＆以尺壓平。

番薯

製作番薯（參照p.79）＆切成薄片狀。

❶

6mm

10mm

❷

切成薄片之後再切半。

莴苣

製作莴苣（參照p.75）。

15mm

以深咖啡色＋土黃色＋咖啡色將蓮藕＆番薯塗上烹煮的色澤。

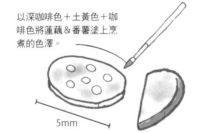

5mm

完成！

以顏料將蓮藕＆番薯塗上烹煮的色澤，放在鋪滿莴苣的托盤上。

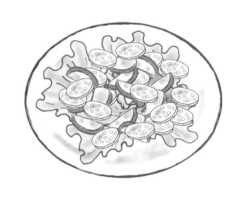

咖啡

在杯中注入約八分滿的UV膠，作成基底，再以UV照射器照射，使其固化。接著將顏料、白膠和水充分混合，放入杯中，再將顏料、白膠和水充分混合，以牙籤沾取＆在咖啡表層劃出心形，完成！

〈材料〉

顏料　水彩顏料
〔Chinese White（白色）〕
〔Burnt Umber（深咖啡色）〕
〔Yellow Ochre（土黃色）〕

其它　杯子（參照p.96）
UV膠
UV照射器
白膠
牙籤

將白色＋深咖啡色＋土黃色＋白膠＋水混合後放入。

注入UV膠至八分滿，使其硬化。

劃出心形。

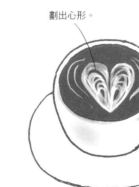

將白色＋少量的土黃色＋白膠＋水混合。

材料

黏土 樹脂黏土

顏料 水彩顏料
〔Chinese White（白色）〕
〔Yellow Ochre（土黃色）〕
〔Permanent Yellow Light（黃色）〕
〔Leaf Green（黃綠色）〕
〔Vermilion Hue（橘紅色）〕
〔Crimson Lake（紫紅色）〕
〔Sap Green（綠色）〕
〔Ivory Black（黑色）〕

其它 牙刷
筆刀
針
盤子（參照p.27）

草莓
（參照p.45）

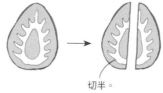

切半。

奇異果塊
（參照p.46）

黃桃
（參照p.44）

隨意切塊。

香蕉
（參照p.75）

切片。

麵包
將黏土和顏料混合揉捏，擀成薄片狀，以牙刷拍打表面，作出麵包的質感，再將奶油夾進麵包間，以筆刀切成長方形。

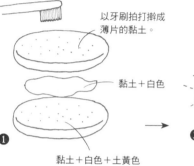

以牙刷拍打擀成薄片的黏土。

❶ 黏土＋白色

黏土＋白色＋土黃色

❷ 裁切成長方形。

以針戳刺麵包的剖面。

放入水果。

5mm
5mm　10mm

完成！
以針戳刺剖面，表現出麵包的質感。再將水果填入奶油中，盛放在盤子上。

材料

黏土 樹脂黏土

顏料 水彩顏料
〔Chinese White（白色）〕
〔Yellow Ochre（土黃色）〕
〔Permanent Yellow Light（黃色）〕
〔Burnt Sienna（咖啡色）〕
〔Burnt Umber（深咖啡色）〕
〔Leaf Green（黃綠色）〕
〔Sap Green（綠色）〕
TAMIYA Color
〔ClearYellow〕

其它 牙籤
盤子（參照p.27）
UV膠
UV照射器

法國吐司
製作法國麵包（參照p.68，將黏土填入模型，作出基體）後切成片狀。再將黏土、顏料和水混合至稍微留下塊狀的程度，以牙籤塗在法國麵包上，並塗上烘烤的色澤。

❶

切片。

❷

以黏土＋白色＋土黃色＋黃色＋水作出法國吐司的質感。

以土黃色＋咖啡色＋深咖啡色塗上烘烤的色澤。

❸

水淇淋
將黏土和顏料混合揉捏，以牙籤作出冰淇淋的形狀。

黏土＋白色＋土黃色

作出冰淇淋的形狀。

5mm

薄荷葉（參照p.68）

製作4片。

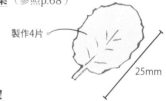

25mm

完成！
將法國麵包、冰淇淋和薄荷葉盛盤之後，淋上UV膠、TAMIYA Color，以UV照射器照射使其固化。

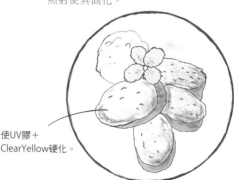

使UV膠＋ClearYellow硬化。

竹莢魚南蠻漬套餐

〈材　料〉

黏　土　樹脂黏土

顏　料　水彩顏料
〔Chinese White（白色）〕
〔Yellow Ochre（土黃色）〕
〔Burnt Sienna（咖啡色）〕
〔Permanent Yellow Light（黃色）〕
〔Vermilion Hue（橘紅色）〕
〔Crimson Lake（紫紅色）〕
TAMIYA Color
〔Clear Yellow〕
〔Clear Green〕
〔Clear Orange〕

其　它　注射器
白膠
高密度造型補土
UV膠
盤子
烘焙紙
尺
鐵絲
UV照射器

白飯

將黏土和顏料混合揉捏，填入注射器中，少量地擠出＆揉成飯粒狀。先將黏土聚集成山形，塗上白膠，再黏上飯粒。

黏土＋白色

黏土

以白膠貼上。

竹莢魚

製作竹莢魚（參照p.77），再將黏土、顏料和少量的水混合成稍微黏稠的狀態，塗在竹莢魚上。

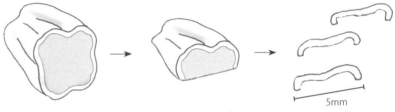

10mm

6mm

黏土＋白色＋土黃色＋少量的水

青椒

製作青椒（參照p.28）＆切成細絲。

5mm

胡蘿蔔

製作胡蘿蔔（參照p.72）＆切成細絲。

5mm

萵苣

（參照p.74）

白蘿蔔煮物

以補土製作白蘿蔔的原型，壓在矽膠上，取出模型。再將黏土和顏料混合揉捏之後，填入模型，作出白蘿蔔。

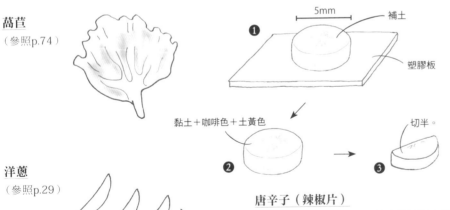

5mm　補土

塑膠板

黏土＋咖啡色＋土黃色

切半。

檸檬

參照p.42橘子的作法，製作檸檬。以UV膠和TAMIYA Color〔Clear Yellow〕混合作出果肉，果皮的顏色則替換成（黃色）。

洋蔥

（參照p.29）

4mm

2mm

唐辛子（辣椒片）

將黏土和顏料混合揉捏，夾入烘焙紙之間，以尺壓成薄片狀。再包捲鐵絲＆裁切掉多餘的部分，乾燥之後抽出鐵絲並裁成圓切片。

蘿蔔葉苗

（參照p.36）

6mm

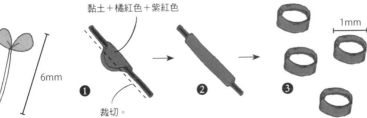

黏土＋橘紅色＋紫紅色

裁切。

1mm

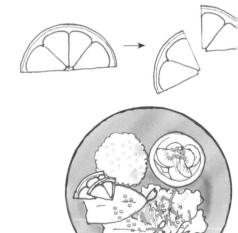

完成！

將飯、白蘿蔔煮物盛盤後，鋪上萵苣＆盛上南蠻漬（竹莢魚、胡蘿蔔、青椒、洋蔥）再將UV膠和TAMIYA Color〔Clear Green〕〔Clear Orange〕混合，淋在南蠻漬上＆放上唐辛子作為裝飾，以UV照射器照射使其固化。

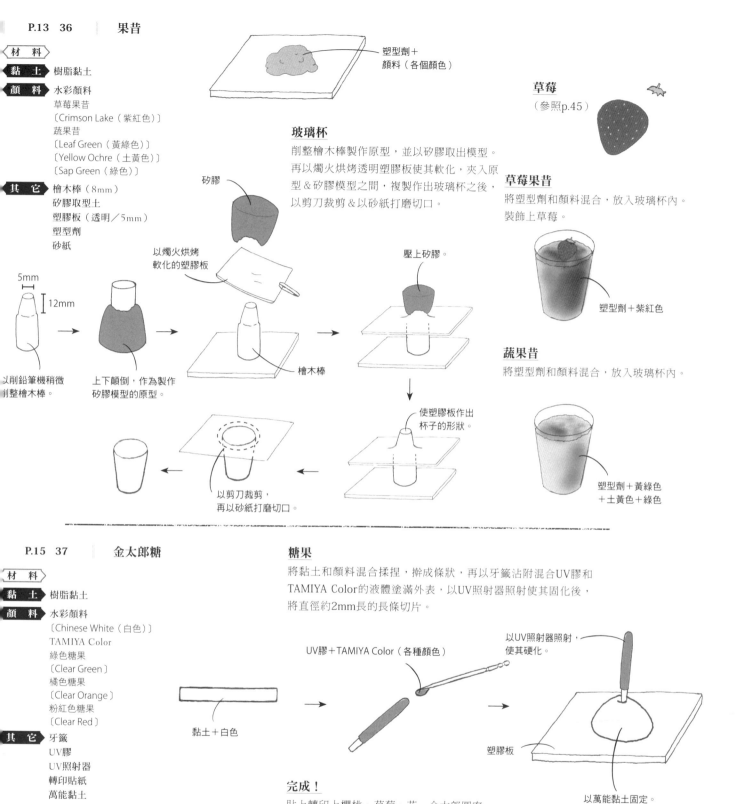

材料

黏土 樹脂黏土

顏料 水彩顏料
　草莓果昔
　〔Crimson Lake（紫紅色）〕
　蔬果昔
　〔Leaf Green（黃綠色）〕
　〔Yellow Ochre（土黃色）〕
　〔Sap Green（綠色）〕

其它 檜木棒（8mm）
　矽膠取型土
　塑膠板（透明／5mm）
　塑型劑
　砂紙

塑型劑＋
顏料（各個顏色）

5mm
12mm

以削鉛筆機稍微
削整檜木棒。

上下顛倒，作為製作
矽膠模型的原型。

矽膠

以燭火烘烤
軟化的塑膠板

檜木棒

以剪刀裁剪，
再以砂紙打磨切口。

使塑膠板作出
杯子的形狀。

壓上矽膠。

玻璃杯

削整檜木棒製作原型，並以矽膠取出模型。
再以燭火烘烤透明塑膠板使其軟化，夾入原
型＆矽膠模型之間，複製作出玻璃杯之後，
以剪刀裁剪＆以砂紙打磨切口。

草莓

（參照p.45）

草莓果昔

將塑型劑和顏料混合，放入玻璃杯內。
裝飾上草莓。

塑型劑＋紫紅色

蔬果昔

將塑型劑和顏料混合，放入玻璃杯內。

塑型劑＋黃綠色
＋土黃色＋綠色

材料

黏土 樹脂黏土

顏料 水彩顏料
　〔Chinese White（白色）〕
　TAMIYA Color
　綠色糖果
　〔Clear Green〕
　橘色糖果
　〔Clear Orange〕
　粉紅色糖果
　〔Clear Red〕

其它 牙籤
　UV膠
　UV照射器
　轉印貼紙
　萬能黏土

糖果

將黏土和顏料混合揉捏，擀成條狀，再以牙籤沾附混合UV膠和
TAMIYA Color的液體塗滿外表，以UV照射器照射使其固化後，
將直徑約2mm長的長條切片。

UV膠＋TAMIYA Color（各種顏色）

以UV照射器照射，
使其硬化。

黏土＋白色

塑膠板

以萬能黏土固定。

裁切之後，
貼上轉印貼紙。

2mm
1.5mm

完成！

貼上轉印上櫻桃、草莓、花、金太郎圖案
的貼紙。

<材　料>

黏　土 樹脂黏土

顏　料 水彩顏料
白色糖果
〔Chinese White（白色）〕
黃色糖果
〔Permanent Yellow Light（黃色）〕
粉紅色糖果
〔Crimson Lake（紫紅色）〕
〔Vermilion Hue（橘紅色）〕
藍色糖果
〔CobaltBlue（藍色）〕
綠色糖果
〔Leaf Green（黃綠色）〕

其　它 白鐵絲
針
白膠
OPP袋子
夾子
打火機
束帶（個人喜好的顏色）

揉成條狀之後，捲貼在一起。

以黏土＋黃色
黏土＋紫紅色＋橘紅色
黏土＋藍色
黏土＋黃綠色
製作。

黏土＋白色

❶　20mm

以針鑽出孔洞。

❷

糖果
將黏土和想要製作的顏料混合揉捏，再將白色黏土＆染色的黏土各別揉成條狀後貼合，捲繞成漩渦的形狀。接著裁切白色鐵絲，以針將糖果鑽出孔洞，刺入塗上白膠的鐵絲，糖果完成！

刺入塗上白膠的鐵絲。

❸

袋子
將OPP袋子裁成可以放入糖果的尺寸，以夾子逐一夾住三邊，利用打火機的熱度烘烤密封。

OPP袋子

❶ 以夾子夾住想要密封的邊。

❷ 以打火機烘烤。

完成！
將糖果裝入袋子中，以裁成細長條的束帶，將袋口捲繞固定。

❶　將糖果放入袋子裡。

❷　捲上裁切過的束帶。

<材　料>

黏　土 樹脂黏土

顏　料 水彩顏料
白色汽水糖
〔Chinese White（白色）〕
藍色汽水糖
〔CobaltBlue（藍色）〕
黃色汽水糖
〔Permanent Yellow Light（黃色）〕
紅色汽水糖
〔Crimson Lake（紫紅色）〕
〔Vermilion Hue（橘紅色）〕

其　它 細工棒
透明轉印貼紙
保鮮膜

包裝紙
將透明轉印貼紙各別印上紅色、藍色、黃色，再將轉印貼紙貼在保鮮膜上（無法印刷時，則使用彩色玻璃紙），包裝汽水糖。

汽水糖的顆粒
將黏土和顏料混合揉捏，再揉成條狀＆裁切成厚1mm的片粒，以細工棒按壓剖面，作出凹槽。

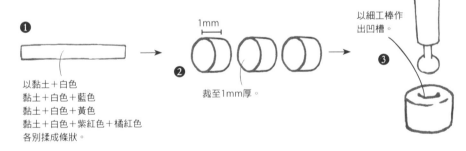

❶ 以黏土＋白色
黏土＋白色＋藍色
黏土＋白色＋黃色
黏土＋白色＋紫紅色＋橘紅色
各別揉成條狀。

❷ 裁至1mm厚。 1mm

❸ 以細工棒作出凹槽。

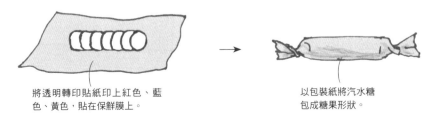

將透明轉印貼紙印上紅色、藍色、黃色，貼在保鮮膜上。

以包裝紙將汽水糖包成糖果形狀。

　繩糖

黏　土 樹脂黏土
顏　料 水彩顏料
　草莓糖
　〔Vermilion Hue（橘紅色）〕
　〔Crimson Lake（紫紅色）〕
　檸檬糖
　〔Permanent Yellow Light（黃色）〕
　蘇打糖
　〔CobaltBlue（藍色）〕
　哈密瓜糖
　〔Sap Green（綠色）〕
　〔CobaltBlue（藍色）〕
　橘子糖
　〔Permanent Yellow Light（黃色）〕
　〔Vermilion Hue（橘紅色）〕
其　它 線
　白膠
　袖珍糖晶

繩糖
將黏土和各個顏色的顏料混合揉捏，作成
糖果的形狀，再將線壓入糖果中，調整形
狀，並塗上以水溶解的白膠＆黏上袖珍糖
晶，完成！

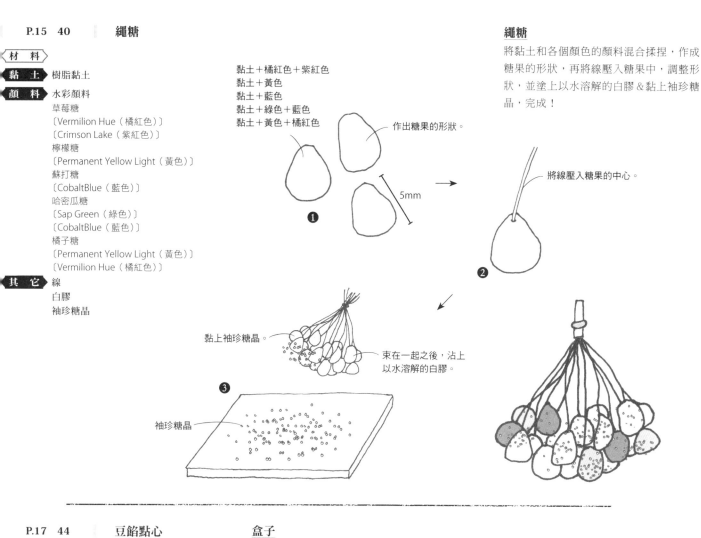

黏土＋橘紅色＋紫紅色
黏土＋黃色
黏土＋藍色
黏土＋綠色＋藍色
黏土＋黃色＋橘紅色

作出糖果的形狀。
5mm
❶

將線壓入糖果的中心。
❷

黏上袖珍糖晶。
束在一起之後，沾上
以水溶解的白膠。
❸

袖珍糖晶

　豆餡點心

黏　土 樹脂黏土
顏　料 水彩顏料
　紫色豆餡點心
　〔Chinese White（白色）〕
　〔Crimson Lake（紫紅色）〕
　桃色豆餡點心
　〔Chinese White（白色）〕
　〔Crimson Lake（紫紅色）〕
　〔Vermilion Hue（橘紅色）〕
　橙色豆餡點心
　〔Chinese White（白色）〕
　〔Vermilion Hue（橘紅色）〕
　〔Permanent Yellow Light（黃色）〕
　綠色豆餡點心
　〔Chinese White（白色）〕
　〔Leaf Green（黃綠色）〕
　咖啡色豆餡點心
　〔Chinese White（白色）〕
　〔Burnt Umber（深咖啡色）〕
　〔Crimson Lake（紫紅色）〕
　〔Prussian Blue（深藍色）〕
　〔Ivory Black（黑色）〕
其　它 細工棒
　美工刀
　牙籤
　盒子用厚紙
　白膠

盒子
利用厚紙黏合處組裝成盒子，
再製作4片隔板，重疊組合後，放入盒子裡。

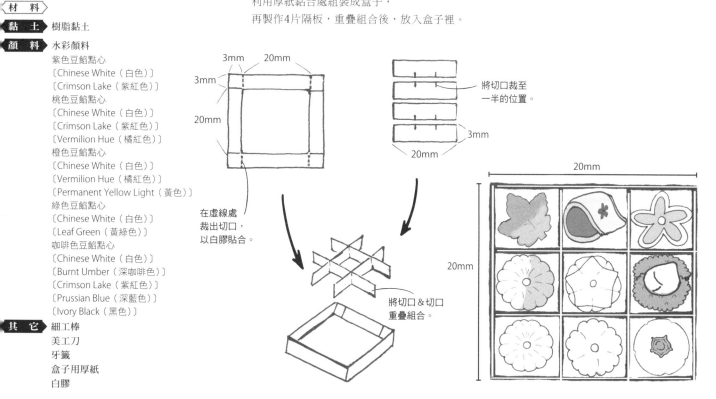

3mm　20mm
3mm
20mm

在虛線處
裁出切口，
以白膠貼合。

將切口裁至
一半的位置。
3mm
20mm

將切口＆切口
重疊組合。

20mm
20mm

豆餡點心

將黏土和顏料混合揉捏,以細工棒、美工刀、牙籤作出外形。

完成!

將豆餡點心放入盒子。

柿子

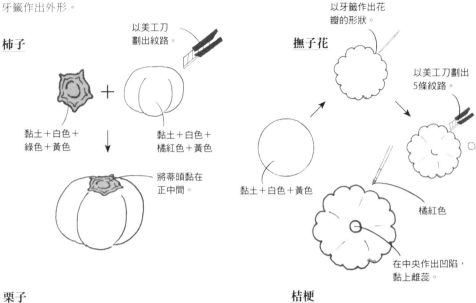

以美工刀
劃出紋路。

黏土+白色+
綠色+黃色

黏土+白色+
橘紅色+黃色

將蒂頭黏在
正中間。

撫子花

以牙籤作出花
瓣的形狀。

以美工刀劃出
5條紋路。

黏土+白色+黃色

橘紅色

在中央作出凹陷,
黏上雌蕊。

菊花(紫色)

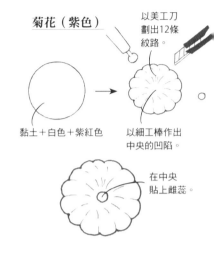

以美工刀
劃出12條
紋路。

黏土+白色+紫紅色

以細工棒作出
中央的凹陷。

在中央
貼上雌蕊

栗子

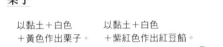

以黏土+白色
+黃色作出栗子。

以黏土+白色
+紫紅色作出紅豆餡。

將栗子放在紅豆餡上。

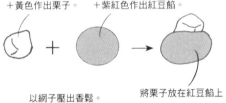

以網子壓出香鬆。

黏土+黃綠色

桔梗

以細工棒在5處
作出凹槽。

以手指捏尖。

黏土+白色+紫紅色

以美工刀在花瓣
之間劃出紋路。

將黏土+白色+
黃色揉圓。

在中央貼上雌蕊。

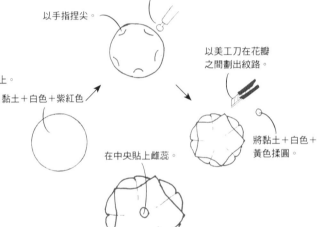

菊花(黃色&桃色)

將黏土+白色+黃色&黏
土+白色+紫紅色+橘紅
色相接的交界處,以手指
抹畫融合在一起。

以美工刀劃
出紋路。

黏土+白色
+黃色

花

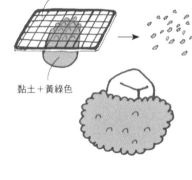

以黏土+紫紅色
作出紅豆餡。

將黏土+橘紅色
作出薄薄的圓片狀。

將紅豆餡
放在圓片上。

一邊將紅豆餡包起
來,一邊以牙籤作出
花朵的形狀。

黏土+白色+黃色

二重餅

將黏土+白色+少
量的黃綠色擀成薄片
狀,作成長方形。

將黏土+白色+紫紅色
+橘紅色擀成薄片狀,
作成長方形。

將以紙作成的花瓣
貼在黏土上。

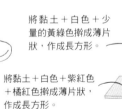

以黏土+紫紅色作出
紅豆餡,放在上方。

稍微錯位地擺放。

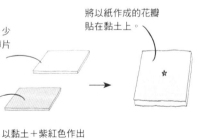

楓葉

以牙籤作出
楓葉的形狀。

使黏土+白色+橘紅色
+黃色&黏土+白色+黃色
黏合的交界處融合在一起。

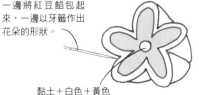

以美工刀
劃出紋路。

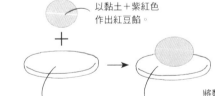

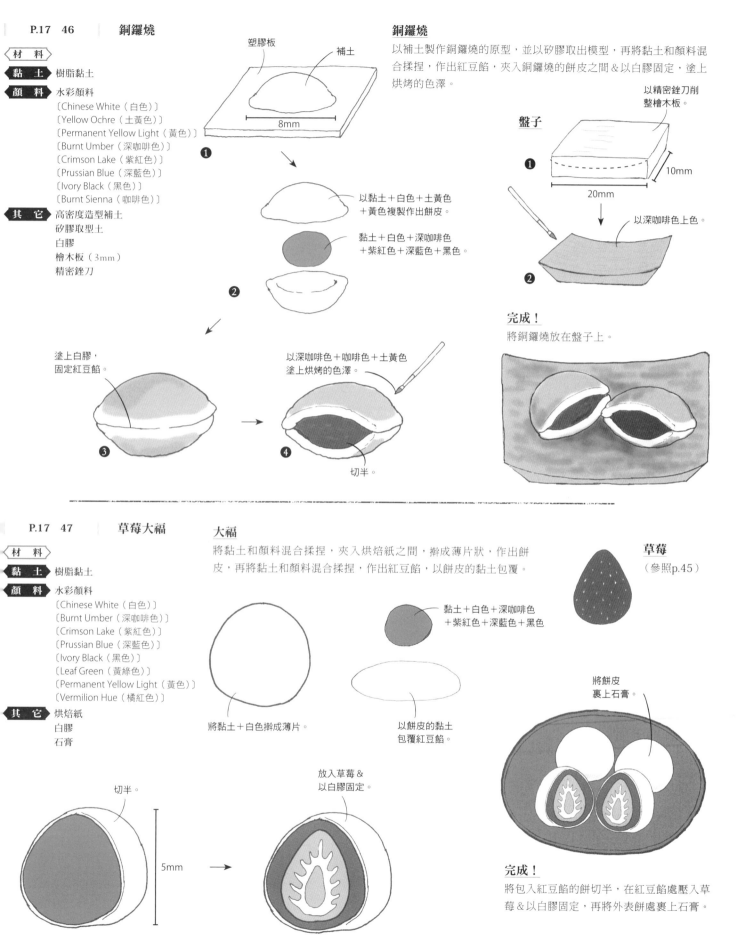

【材料】

黏土　樹脂黏土

顏料　水彩顏料
〔Chinese White（白色）〕
〔Yellow Ochre（土黃色）〕
〔Permanent Yellow Light（黃色）〕
〔Burnt Umber（深咖啡色）〕
〔Crimson Lake（紫紅色）〕
〔Prussian Blue（深藍色）〕
〔Ivory Black（黑色）〕
〔Burnt Sienna（咖啡色）〕

其它　高密度造型補土
矽膠取型土
白膠
檜木板（3mm）
精密銼刀

塑膠板

補土

8mm

❶

以黏土＋白色＋土黃色
＋黃色複製作出餅皮。

黏土＋白色＋深咖啡色
＋紫紅色＋深藍色＋黑色。

❷

塗上白膠，
固定紅豆餡。

❸

以深咖啡色＋咖啡色＋土黃色
塗上烘烤的色澤。

切半。

❹

銅鑼燒

以補土製作銅鑼燒的原型，並以矽膠取出模型，再將黏土和顏料混合揉捏，作出紅豆餡，夾入銅鑼燒的餅皮之間＆以白膠固定，塗上烘烤的色澤。

以精密銼刀削
整檜木板。

盤子

❶

10mm

20mm

以深咖啡色上色。

❷

完成！

將銅鑼燒放在盤子上。

【材料】

黏土　樹脂黏土

顏料　水彩顏料
〔Chinese White（白色）〕
〔Burnt Umber（深咖啡色）〕
〔Crimson Lake（紫紅色）〕
〔Prussian Blue（深藍色）〕
〔Ivory Black（黑色）〕
〔Leaf Green（黃綠色）〕
〔Permanent Yellow Light（黃色）〕
〔Vermilion Hue（橘紅色）〕

其它　烘焙紙
白膠
石膏

大福

將黏土和顏料混合揉捏，夾入烘焙紙之間，擀成薄片狀，作出餅皮，再將黏土和顏料混合揉捏，作出紅豆餡，以餅皮的黏土包覆。

草莓
（參照p.45）

黏土＋白色＋深咖啡色
＋紫紅色＋深藍色＋黑色

將黏土＋白色擀成薄片。

以餅皮的黏土
包覆紅豆餡。

將餅皮
裹上石膏。

切半。

5mm

放入草莓＆
以白膠固定。

完成！

將包入紅豆餡的餅切半，在紅豆餡處壓入草莓＆以白膠固定，再將外表餅處裹上石膏。

鈴鐺蜂蜜蛋糕

以補土各別製作鈴鐺蜂蜜蛋糕的咖啡色部分＆白色部分的原型，並以矽膠取出模型。再將黏土和顏料混合揉捏，各別複製＆上色。

〈材料〉

黏土 樹脂黏土

顏料 水彩顏料
〔Chinese White（白色）〕
〔Yellow Ochre（土黃色）〕
〔Burnt Sienna（咖啡色）〕

其它 高密度造型補土
矽膠取型土
白膠
袖珍糖晶

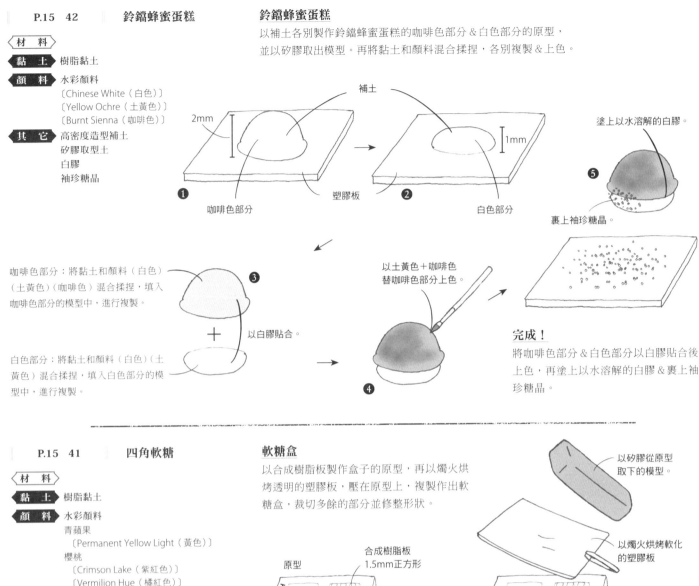

咖啡色部分：將黏土和顏料（白色）（土黃色）（咖啡色）混合揉捏，填入咖啡色部分的模型中，進行複製。

白色部分：將黏土和顏料（白色）（土黃色）混合揉捏，填入白色部分的模型中，進行複製。

以白膠貼合。

以土黃色＋咖啡色替咖啡色部分上色。

塗上以水溶解的白膠。

裏上袖珍糖晶。

完成！
將咖啡色部分＆白色部分以白膠貼合後上色，再塗上以水溶解的白膠＆裏上袖珍糖晶。

四角軟糖

〈材料〉

黏土 樹脂黏土

顏料 水彩顏料
青蘋果
〔Permanent Yellow Light（黃色）〕
櫻桃
〔Crimson Lake（紫紅色）〕
〔Vermilion Hue（橘紅色）〕
蘇打
〔Cobalt Blue（藍色）〕

其它 合成樹脂板
塑膠板（透明／0.3mm）
鑷子
蠟燭
打火機
烘焙紙
尺
盒子
貼紙
牙籤

軟糖盒
以合成樹脂板製作盒子的原型，再以燭火烘烤透明的塑膠板，壓在原型上，複製作出軟糖盒，裁切多餘的部分並修整形狀。

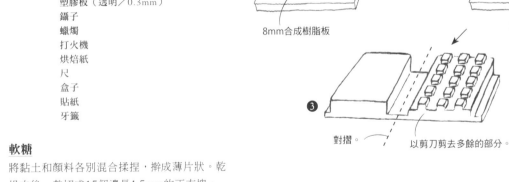

以矽膠從原型取下的模型。

以燭火烘烤軟化的塑膠板。

以原型＆矽膠模型夾住塑膠板。

對摺。

以剪刀剪去多餘的部分。

軟糖
將黏土和顏料各別混合揉捏，擀成薄片狀。乾燥之後，裁切成15個邊長1.5mm的正方塊。

黏土＋各個顏色

1.5mm
1.5mm

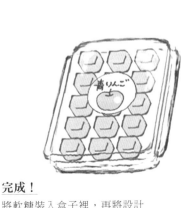

完成！
將軟糖裝入盒子裡，再將設計過的貼紙貼在盒子上。

<材　料>

黏　土　樹脂黏土

顏　料　水彩顏料
〔Chinese White（白色）〕
〔Yellow Ochre（土黃色）〕
〔Burnt Sienna（咖啡色）〕

其　它　針
白膠
白鐵絲

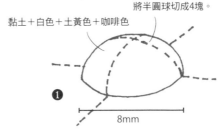

將半圓球切成4塊。

黏土＋白色＋土黃色＋咖啡色

❶

8mm

蜂窩糖

將黏土和顏料混合揉捏，作成半圓球後裁切成4塊，再以針戳洞，刺入塗上白膠的鐵絲，待其乾燥。

以針戳出孔洞。

❷

刺入塗上白膠的鐵絲。

❸

❹ 等待乾燥。

<材　料>

黏　土　樹脂黏土

顏　料　水彩顏料
〔Chinese White（白色）〕
〔Yellow Ochre（土黃色）〕
〔Permanent Yellow Light（黃色）〕
〔Burnt Umber（深咖啡色）〕
〔Crimson Lake（紫紅色）〕
〔Cobalt Blue（藍色）〕

其　它　高密度造型補土
矽膠取型土
發泡塑膠板（5mm）
筆刀

栗子

以補土製作栗子的原型，並以矽膠取出模型。再將黏土和顏料混合揉捏，填入模型中，作出栗子。

黏土

塑膠板

以黏土＋白色＋土黃色＋黃色複製作出栗子。

羊羹

將發泡塑膠板裁切成羊羹的形狀，再以矽膠取出模型。將黏土和顏料混合揉捏，製作紅豆餡，再將栗子放入模型中＆壓入紅豆餡。

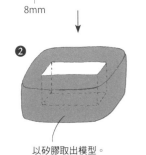

❶

4mm

21mm

8mm

以發泡塑膠板製作羊羹的原型。

❷

以矽膠取出模型。

❸

以黏土＋深咖啡色＋紫紅色＋藍色製作紅豆餡。

將栗子＆紅豆餡放入模型中。

❹

❺

裁切。

完成！

乾燥之後，從模型中取出裁切＆放在盤子上。

P.18　63　**茶碗**

茶碗本體

待石粉黏土乾燥之後，以筆刀、雕刻刀、電鑽和砂紙修整形狀。再
噴上底漆補土＆以壓克力顏料〔白色〕上色。

〈 材 料 〉

黏 土 石粉黏土

顏 料 TAMIYA Color
〔Burnt Umber（深咖啡色）〕
〔Ivory Black（黑色）〕
壓克力顏料
〔白色〕

其 它 筆刀
雕刻刀
電鑽
砂紙
底漆補土
檜木板（1mm）

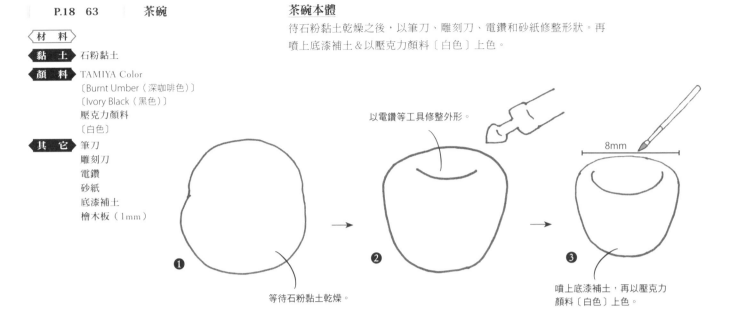

以電鑽等工具修整外形。

❶

等待石粉黏土乾燥。

❷

❸

8mm

噴上底漆補土，再以壓克力
顏料〔白色〕上色。

木盤

將檜木板裁成圓形。以砂紙打磨切口，
修整外形，再上色。

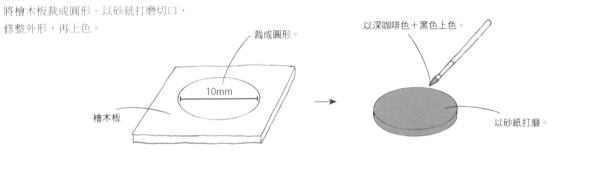

裁成圓形。

10mm

檜木板

以深咖啡色＋黑色上色。

以砂紙打磨。

P.17　48　　**茶**

〈 材 料 〉

顏 料 TAMIYA Color
〔Clear Green〕

其 它 UV膠
茶碗（參照上方作法）
木盤（參照上方作法）
白膠
UV照射器

混合UV膠和TAMIYA Color，注入茶碗。因表面
張力會產生凹槽，請分成2至3次注入，每一次
皆以UV照射器照射，使其固化。

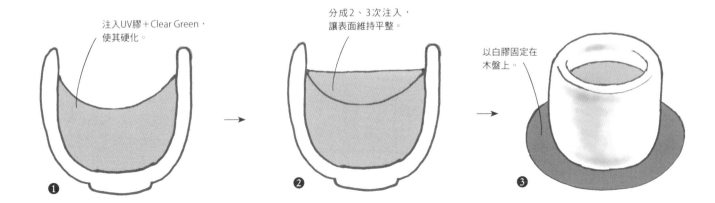

注入UV膠＋Clear Green，
使其硬化。

❶

分成2、3次注入，
讓表面維持平整。

❷

以白膠固定在
木盤上。

❸

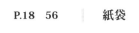

〈材料〉

紙
剪刀
美工刀
白膠

準備印刷好的用紙，
預先將各邊摺出褶痕。

22mm｜10mm｜　　｜2mm｜ 黏合處

10mm

❶

66mm

將側面往正
中間摺入。

❷

將黏合處塗上白膠，
和另一邊黏合。

紙袋

準備自己設計的紙張製作紙袋，以剪
刀裁剪＆組合。

自下方10mm處往前翻摺。

❸

沿著虛線摺疊。

❹

將底部重疊摺疊＆
以白膠固定。

❼

❻

將❷的狀態攤開。
根據❺的褶痕，將
底部攤開往內側摺。

❺

作出褶痕。

圖案參考

裁出2片細長的紙條。

⊥1mm
30mm

裁出2片長方形的紙。

10mm

0mm

❽ 以⅓長的間距，
在兩處摺疊。

＋

5mm

20mm

❾ 將長方形紙塗上白膠，
再將提把紙貼在紙袋的
內側。

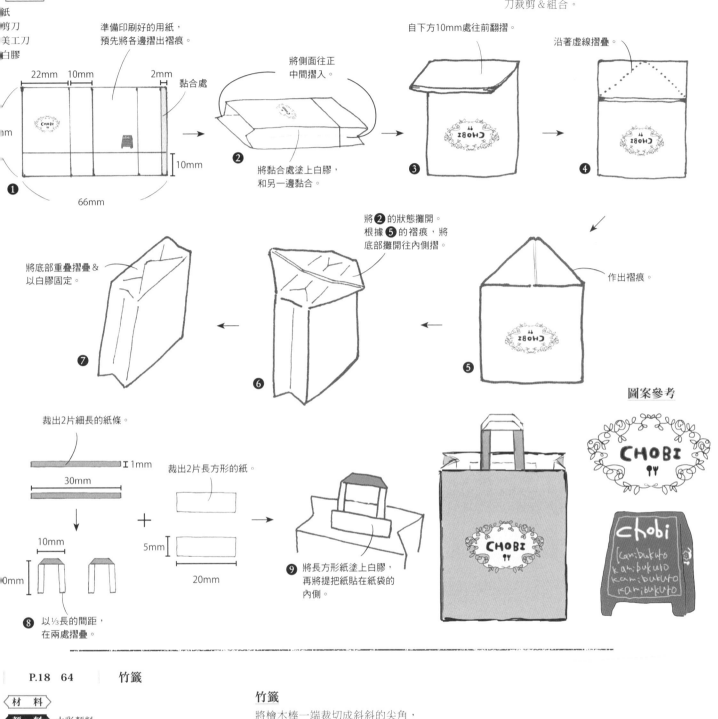

CHOBI

chobi
kamibukuto
kamibukuto
kamibukuto
kamibukuto

〈材料〉

【顏料】 水彩顏料
〔Burnt Umber（深咖啡色）〕
〔Ivory Black（黑色）〕
〔Leaf Green（黃綠色）〕

【其它】 檜木棒（1mm角棒）
砂紙

竹籤

將檜木棒一端裁切成斜斜的尖角，
以砂紙削整前端，再上色。

斜裁邊角。

檜木棒

1.5mm

10mm

❶

以砂紙打磨，
修整形狀。

❷

以深咖啡色＋黑色
＋黃綠色上色。

❸

　　栗羊羹的盤子

〈材　料〉

顏　料 壓克力顏料
〔土黃色〕

其　它 合成樹脂板（0.5mm）
Liquitex Natural Sand天然砂

將合成樹脂板裁成四角形，塗上Liquitex Natural Sand天然砂，
再以壓克力顏料〔土黃色〕上色。

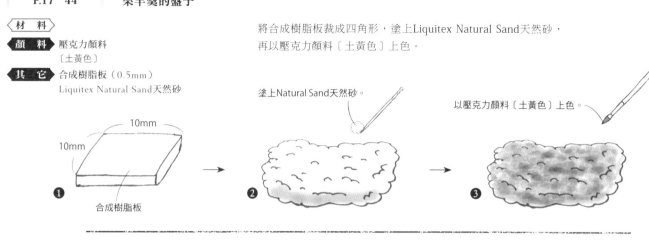

塗上Natural Sand天然砂。

以壓克力顏料〔土黃色〕上色。

10mm

10mm

❶ 合成樹脂板

❷

❸

　　木湯匙

〈材　料〉

檜木板（3mm）
美工刀
砂紙
電鑽

將檜木板裁切成7mm×20mm的尺寸，再將湯匙放在檜木板上畫出
草圖，以美工刀裁切出粗略的形狀。以砂紙打磨切口，修整形狀，
再以電鑽削出圓形的凹槽。

裁切檜木板。

7mm

3mm

❶

20mm

4.5mm

畫出湯匙的草圖。

15mm

❷

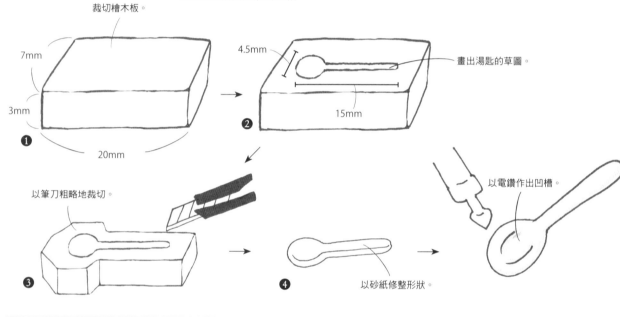

以筆刀粗略地裁切。

❸

❹

以砂紙修整形狀。

以電鑽作出凹槽。

　　商品標籤

〈材　料〉

顏　料 水彩顏料
〔Burnt Umber（深咖啡色）〕

其　它 紙
圓棒（直徑3mm）
筆刀
白膠

製作商品標籤，印刷後裁剪。將圓棒裁切至4mm高，以筆刀在正中
間切出一道切口後上色，再將塗上白膠的商品標籤插入切口。

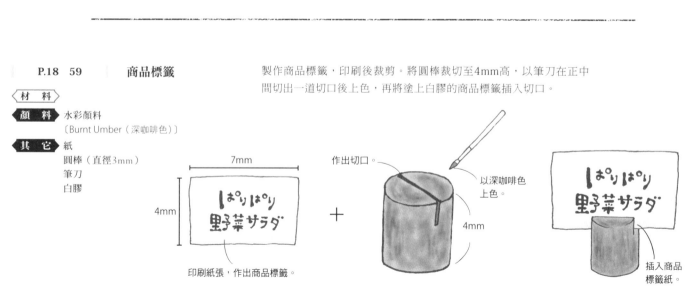

7mm

4mm

ぱりぱり
野菜サラダ

印刷紙張，作出商品標籤。

作出切口。

以深咖啡色
上色。

4mm

+

ぱりぱり
野菜サラダ

插入商品
標籤紙。

材料

塑膠板（透明／0.3mm）
合成樹脂板（1mm）
砂紙
橡膠板
描圖紙
白膠

盒蓋

準備兩片大、小合成樹脂板，以砂紙打磨邊緣，再將兩片對齊貼合，貼在木塊上，作為原型。接著以燭火烘烤塑膠板，再將加熱過的塑膠板放在橡膠板上，從上方壓上木塊，取出造型，並裁去多餘的部分&以砂紙打磨修整。

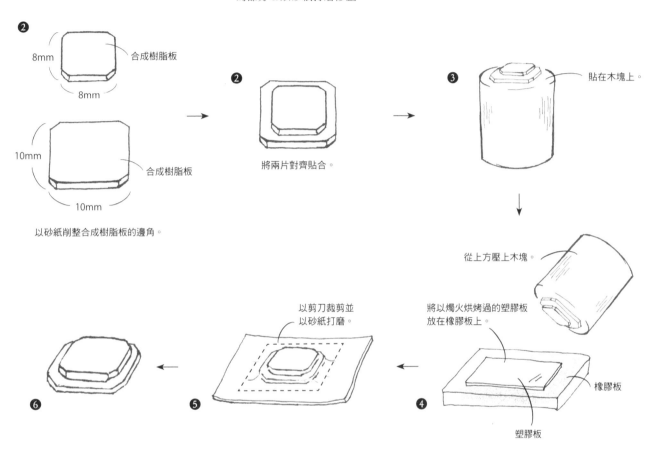

❶

8mm
8mm
合成樹脂板

10mm
10mm
合成樹脂板

以砂紙削整合成樹脂板的邊角。

❷ 將兩片對齊貼合。

❸ 貼在木塊上。

從上方壓上木塊。

將以燭火烘烤過的塑膠板放在橡膠板上。

橡膠板

塑膠板

❹

以剪刀裁剪並以砂紙打磨。

❺

❻

標籤包裝

將圖案印在描圖紙上，裁出標籤包裝的尺寸後，摺製兩端。

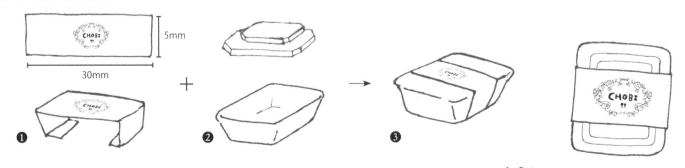

5mm
30mm
CHOBI

❶

➕

❷

➔

❸

CHOBI

完成！

組合盒蓋&餐盒（參照p.55），捲上標籤包裝&以白膠固定。

| P.18 | 55 | 夾子 |

〈材料〉
鋁板（0.3mm）
精密銼刀
油性筆
筆刀
細筆

以油性筆在鋁板上畫出夾子的形狀後裁切，再以砂紙打磨切口，修整形狀。
最後放在細筆的筆桿上，從正中間彎曲。

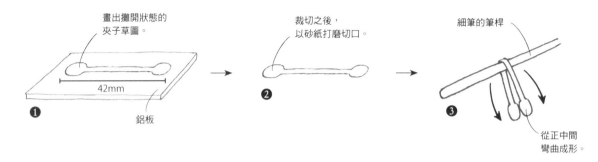

畫出攤開狀態的
夾子草圖。
42mm
鋁板
❶

裁切之後，
以砂紙打磨切口。
❷

細筆的筆桿
❸
從正中間
彎曲成形。

| P.18 | 55 | 分享夾 |

〈材料〉
鋁板（0.3mm）
精密銼刀
油性筆
細工棒
筆刀
細筆

將鋁板裁切成分享夾的形狀，以砂紙打磨切口，修整出漂亮的形狀。再
以細工棒按壓湯匙面，作出弧度；以筆刀將叉子裁出切口，再以砂紙打
磨並修整形狀，最後放在細筆的筆桿上，從正中間彎曲。

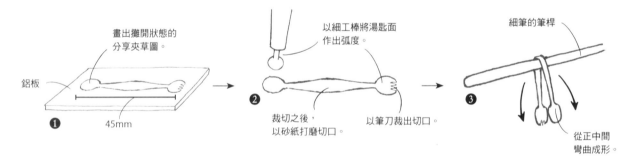

鋁板
畫出攤開狀態的
分享夾草圖。
❶
45mm

以細工棒將湯匙面
作出弧度。
❷
裁切之後，
以砂紙打磨切口。
以筆刀裁出切口。

細筆的筆桿
❸
從正中間
彎曲成形。

| P.18 | 60 | 冰淇淋勺 |

〈材料〉
鋁板（0.3mm）
精密銼刀
油性筆
細工棒
筆刀

將鋁板裁切出冰淇淋勺的形狀，並將把手部分往背面稍微對摺，再以砂
紙打磨並修整形狀，最後以細工棒按壓圓形面，作出弧度。

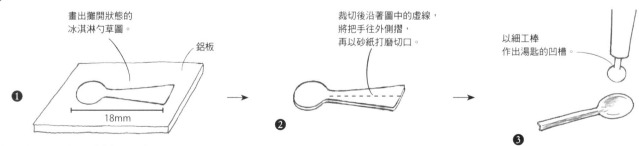

畫出攤開狀態的
冰淇淋勺草圖。
鋁板
❶
18mm

裁切後沿著圖中的虛線，
將把手往外側摺，
再以砂紙打磨切口。
❷

以細工棒
作出湯匙的凹槽。
❸

＊進行鋁板加工作業的時候，請戴上口罩&護目鏡。

材料

檜木棒（8mm角棒）
合成樹脂板（0.3mm）
合成樹脂板（0.5mm）
合成樹脂板（2mm）
打火機
蠟燭
矽膠取型土
塑膠板（透明／0.3mm）
白膠
底漆補土
銀色噴漆

❶ 將2條檜木棒（8mm角棒）黏在一起。

將2mm厚的合成樹脂板裁切成直徑8mm的半圓切片。
4mm
8mm

8mm
20mm

❷ 原型

❸ 以矽膠包覆原型取出模型。

蓋上矽膠模型。

❹ 以燭火烘烤透明塑膠板。

橡膠板
原型

玻璃瓶本體

以檜木棒＆合成樹脂板製作瓶子的原型（直向對半切開的狀態），並以矽膠取出模型，再以燭火烘烤透明塑膠板，夾入原型＆矽膠模型之間，複製2個之後，裁切修整形狀，並以白膠將兩面對齊貼合。

蓋子

以合成樹脂板製作蓋子的原型，並以矽膠取出模型。再以燭火烘烤塑膠板，夾入原型＆矽膠模型之間，複製後裁切調整形狀，噴上底漆補土＆以銀色噴漆上色。

取下原型的矽膠模型

以燭火烘烤的透明塑膠板

以合成樹脂板（0.5mm）製作直徑5mm的圓片。

以合成樹脂板（2mm）製作直徑14mm的圓片。

以合成樹脂板（0.3mm）製作直徑10mm的圓片。

橡膠板
原型

噴上底漆補土，再以銀色噴漆上色。

黏合。

完成！
黏合玻璃瓶本體＆蓋子。

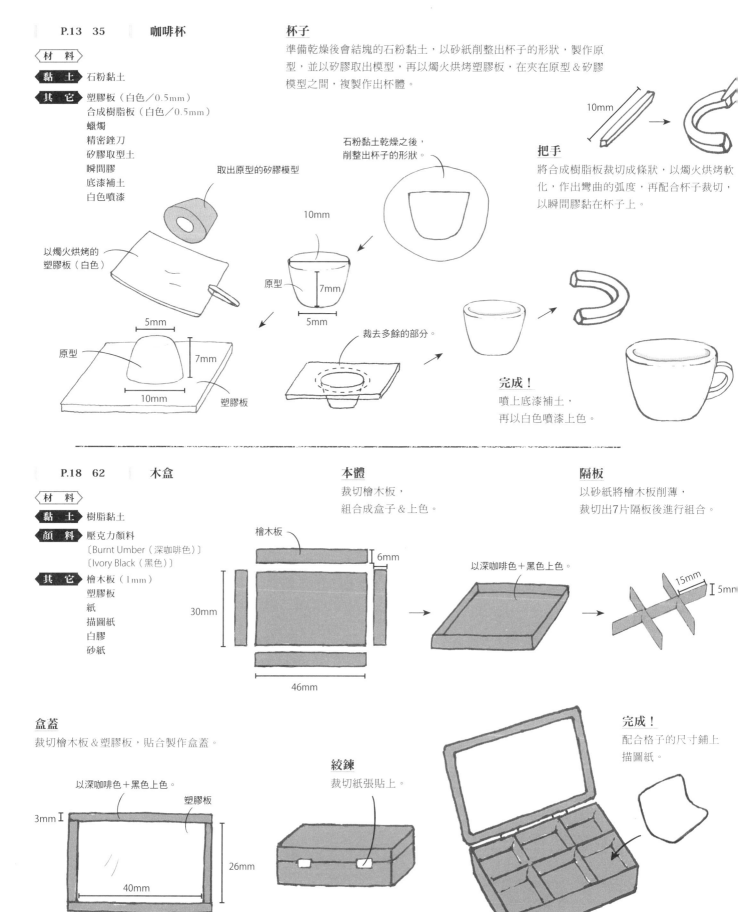

P.13　35　　咖啡杯

〈材料〉

黏　土 石粉黏土

其　它 塑膠板（白色／0.5mm）
合成樹脂板（白色／0.5mm）
蠟燭
精密銼刀
矽膠取型土
瞬間膠
底漆補土
白色噴漆

杯子

準備乾燥後會結塊的石粉黏土，以砂紙削整出杯子的形狀，製作原型，並以矽膠取出模型，再以燭火烘烤塑膠板，在夾在原型＆矽膠模型之間，複製作出杯體。

取出原型的矽膠模型

10mm

以燭火烘烤的塑膠板（白色）

石粉黏土乾燥之後，削整出杯子的形狀。

10mm

原型

7mm

5mm

5mm

原型

7mm

10mm

塑膠板

裁去多餘的部分。

把手

將合成樹脂板裁切成條狀，以燭火烘烤軟化，作出彎曲的弧度，再配合杯子裁切，以瞬間膠黏在杯子上。

完成！

噴上底漆補土，再以白色噴漆上色。

P.18　62　　木盒

〈材料〉

黏　土 樹脂黏土

顏　料 壓克力顏料
〔Burnt Umber（深咖啡色）〕
〔Ivory Black（黑色）〕

其　它 檜木板（1mm）
塑膠板
紙
描圖紙
白膠
砂紙

本體

裁切檜木板，組合成盒子＆上色。

檜木板

6mm

30mm

46mm

以深咖啡色＋黑色上色。

隔板

以砂紙將檜木板削薄，裁切出7片隔板後進行組合。

15mm

5mm

盒蓋

裁切檜木板＆塑膠板，貼合製作盒蓋。

以深咖啡色＋黑色上色。

塑膠板

3mm

40mm

26mm

46mm

絞鍊

裁切紙張貼上。

完成！

配合格子的尺寸鋪上描圖紙。

國家圖書館出版品預行編目 (CIP) 資料

袖珍屋の料理廚房：黏土作の迷你人氣甜點 & 美食 best82 /
ちょび子著；簡子傑譯.
-- 二版 . -- 新北市：Elegant-Boutique 新手作出版：悅智文化
事業有限公司發行 , 2022.01
　面；　公分 . -- (趣 . 手藝；71)
ISBN 978-957-9623-79-7(平裝)

1. 泥工遊玩 2. 黏土

999.6　　　　　　　　　　　110021996

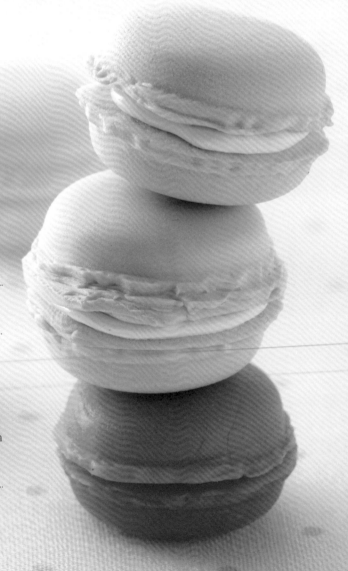

趣・手藝 **71**

袖珍屋の料理廚房

黏土作の迷你人氣甜點&美食best82 (暢銷版)

作　　　　者／ちょび子
譯　　　　者／簡子傑
發　行　　人／詹慶和
選　書　　人／Eliza Elegant Zeal
執　行　編　輯／陳姿伶
編　　　　輯／蔡毓玲・劉蕙寧・黃璟安
執　行　美　編／韓欣恬
美　術　編　輯／陳麗娜・周盈汝
出　版　　者／Elegant-Boutique新手作
發　行　　者／悅智文化事業有限公司
郵政劃撥帳號／19452608
戶　　　　名／悅智文化事業有限公司
地　　　　址／220新北市板橋區板新路206號3樓
電　　　　話／(02)8952-4078
傳　　　　真／(02)8952-4084
網　　　　址／www.elegantbooks.com.tw
電　子　信　箱／elegant.books@msa.hinet.net

2017年3月初版一刷
2022年1月二版一刷　　定價320元

Lady Boutique Series No.4267
CHOBIKO NO MINIATURE FOOD BOOK
© 2016 Boutique-sha, Inc.
All rights reserved.
Original Japanese edition published in Japan by BOUTIQUE-SHA.
Chinese (in complex character) translation rights arranged with
BOUTIQUE-SHA.
through KEIO CULTURAL ENTERPRISE CO., LTD.

經銷／易可數位行銷股份有限公司
地址／新北市新店區寶橋路235 巷6 弄3 號5 樓
電話／ (02)8911-0825　傳真／ (02)8911-0801

趣・手藝 42

【完整教學圖解】
超・萌・剪・紙!簡單易做12款
賀卡裝飾剪

BOUTIQUE-SHA◎授權
定價280元

趣・手藝 43

通用 每天都想使用的
橡皮章圖案集

日本人氣作家可愛又富想像大集合
每天都想使用的美麗橡皮章刻
全集

BOUTIQUE-SHA◎授權
定價280元

趣・手藝 44

DOGS&CATS
可愛の掌心貓狗動物偶

粘貼不入氣王手作！
DOGS & CATS・可愛心學。
羊毛氈戳戳樂（暢銷版）

須佐沙知子◎著
定價300元

趣・手藝 45

UV膠&環氣樹脂飾品教料書

初學者的第一本UV膠飾品教科書
當初學到進階！製作基入氣日
品の完美小秘訣All in one。

熊崎堅一◎監修
定價350元

趣・手藝 46

輕鬆作の
微型樹脂土
美食76

定食、點心・招牌・甜點・麵色
超100%！輕鬆手1/12的微型黏
土美食76道（暢銷版）

ちょび子◎著
定價320元

趣・手藝 47

職・味・翻花繩
大全集

入門・初級・中級・高級・職界級！
職全部通！翻花繩大全集

全能OK！親子同樂愛力遊戲完
全版・翻花繩大全集

野口廣◎監修
主婦之友社◎授權
定價399元

趣・手藝 48

牛奶盒作の
美麗布盒 設計60項

牛奶盒作の！手藝布盒達人160款
者布收版DIY環型包款的81個小

BOUTIQUE-SHA◎授權
定價280元

趣・手藝 50

CANDY COLOR TICKET
超可愛的糖果系
透明樹脂＆樹脂土甜點飾品

CANDY COLOR TICKET◎著
定價320元

趣・手藝 49

原來是黏土！MARUGO彩色
多肉植物日記：自生素材・
雜貨盆器・造型盆植與多肉
的完美小秘訣

丸子（MARUGO）◎著
定價350元

趣・手藝 51

玫瑰窗對稱剪紙

Rose window美麗&浪漫！
窗對稱剪紙

平田朝子◎著
定價280元

趣・手藝 52

玩黏土・作陶器！
可愛其歐風別針77款

玩黏土・自由創意！可愛北歐風
別針77選

BOUTIQUE-SHA◎授權
定價280元

趣・手藝 53

超人氣の
不織布甜點屋

New Open・開心作「開一間超
人氣の不織布甜點屋」

堀內さゆり◎著
定價280元

趣・手藝 54

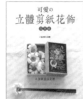

可愛の
立體剪紙花飾

Paper・Flower・Gift・小本的
生活美學・可愛の立體剪紙花
飾61件集

くまだまり◎著
定價280元

趣・手藝 55

剪開信封
輕鬆作紙雜貨

用日の迴紋・與開信封輕鬆作
紙雜貨飾一罐都有的N創可愛
紙雜貨創作

宇田川一美◎著
定價280元

趣・手藝 56

不織布動物遊樂園

可愛輕盈！KIM'S 3D不織布動
物遊樂園（暢銷精選版）

陳春金・KIM◎著
定價320元

趣・手藝 57

開店指南
不織布の幸福料理日誌

開店指南！不織布の幸
福料理日誌

BOUTIQUE-SHA◎授權
定價280元

趣・手藝 58

花・葉・果實
の立體刺繡書

花・葉・果實の立體刺繡書
刀讓技針繡的魅力─鎖羅的植
物の立體意義與（暢銷版）

アトリエ Fil◎著
定價280元

趣・手藝 59

袖珍食物＆微型店舖
230選

私人・環像樹脂・袖珍食物＆
微型店舖230選（暢銷版）
Diy製作設計記事本特別附錄

大野幸子◎著
定價350元

趣・手藝 59

可愛到不行的
不織布點心

可愛到不行的不織布點心
（暢銷版）

寺西恵里子◎著
定價280元

趣・手藝 61

木器彩繪
陳喬木

雜貨迷最愛的木器彩繪練習本
20個人氣作家×五大季節主題
・手繪雜貨工

BOUTIQUE-SHA◎授權
定價350元

趣・手藝 62

不織布Q手作
超萌狗狗總動員

不織布Q手作・超萌狗狗總動員

陳春金・KIM◎著
定價350元

趣・手藝 63

熱縮片飾品BOOK

基零學起搭配の百搭時尚流行
熱縮片飾品BOOK

NanaAkua◎著
定價350元

趣・手藝 64

開心玩黏土
MARUGO彩色多肉植物日記2

開心玩黏土！MARUGO彩色多
肉植物日記2

丸子（MARUGO）◎著
定價350元

趣・手藝 65

一學就會の
立體浮雕刺繡

一學就會の奇麗浮雕刺繡小
圖案集
Stumpwork基礎實作：填充物
＋立式技巧全圖解（暢銷版）

アトリエ Fil◎著
定價320元

趣・手藝 66

陶土胸針
造型小物

玩陶樂柏OK！一試就會做の陶
土胸針&造型小物

BOUTIQUE-SHA◎授權
定價280元

趣・手藝 67

從可愛小圖
開始學縫十字繡

自可愛小圖開始學縫十字繡
坊丁×14款の・33色胸針300+
圖案一次收錄

大圖まこと◎著
定價280元

趣・手藝 68

UV膠飾品 Best 37

吊飾戒指・項鍊全收錄的UV膠飾
品Best37・零失手！簡單有
趣・女孩最愛的飾品手作NG也很
美

張家慧◎著
定價320元

趣・手藝 69

清新・自然～
刺繡人最愛的花草模樣手繡帖

清新・自然～刺繡人最愛的花
草模樣手繡帖

點與線模樣製作所・
岡理恵子◎著
定價320元

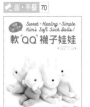

趣·手藝 70

好想抱一下的軟QQ襪子娃娃
陳春金・KIM◎著
定價350元

趣·手藝 71

袖珍屋の料理遊戲：黏土作の
迷你人氣甜點＆美食best82
ちょび子◎著
定價320元

趣·手藝 72

可愛北歐風の小巾刺繡：47個
簡單好作的日常小物
BOUTIUQE-SHA◎授權
定價280元

趣·手藝 73

不能吃の一袖珍模型麵包雜
貨：開得到麵包香喔！不玩黏
土・は捨難！
ぱんころもち・カリーノぱん◎合著
定價280元

趣·手藝 74

小小厨師の不織布料理教室
BOUTIQUE-SHA◎授權
定價300元

趣·手藝 75

親手作寶貝の好可愛圍兜兜
基本款・外出款・時尚款・造
味款・功能款・穿搭變化一網
棒！（暢銷版）
BOUTIQUE-SHA◎授權
定價320元

趣·手藝 76

手藝俏皮の
不織布動物造型小物
やまもと ゆかり◎著
定價280元

趣·手藝 77

超可愛的迷你size！
袖珍甜點黏土手作課
關口真優◎著
定價350元

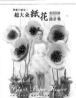

趣·手藝 78

華麗的盛放！
超大朵紙花設計集
空間＆櫥窗陳列、婚禮＆派對布
置・特色擺家必備！（暢銷版）
MEGU（PETAL Design）◎著
定價380元

趣·手藝 79

收到會微笑！
讓人超暖心の手工立體卡片
鈴木孝美◎著
定價320元

趣·手藝 80

手揉胖嘟嘟×圓滾滾の
黏土小鳥
ヨシオミドリ◎著
定價350元

趣·手藝 81

無限可愛的
UV膠＆熱縮片飾品120選（暢銷版）
キムラプレミアム◎著
定價320元

趣·手藝 82

挑戰簡單の
UV膠飾品100選
キムラプレミアム◎著
定價320元

趣·手藝 83

寶特瓶蓋・迴一次性素材！
可愛又趣味摺紙篓
輕輕手指動動腦×
一瞬揚一瞬巧
いしばし なおこ◎著
定價280元

趣·手藝 84

超精選！有131隻喔！
簡單手縫可愛的
不織布動物玩偶
BOUTIQUE-SHA◎授權
定價300元

趣·手藝 85

靈活指尖＆想像力×
百變立體造型的
三角摺紙趣味手作
岡田郁子◎著
定價300元

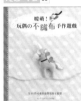

趣·手藝 86

萌翻！
玩偶の不織布手作遊戲
BOUTIQUE-SHA◎授權
定價300元

趣·手藝 87

超可愛手作課！
輕鬆手縫84個不織布造型偶
たちばなみよこ◎著
定價320元

趣·手藝 88

集合囉！
超可愛的黏土動物同樂會
幸福豆手創館（胡瑞娟
Regin）◎著
定價350元

趣·手藝 89

超可愛！58款
換裝娃娃×動物摺紙
いしばし なおこ◎著
定價300元

趣·手藝 90

捲筒紙芯變花樣
捲簡紙芯變花樣
剪一剪＆捲一捲
紙捲花開了！
阪本あやこ◎著
定價300元

趣·手藝 91

動物系黏土迴力車
可愛紙刺繡！
超簡單！動物系黏土迴力車
幸福豆手創館（胡瑞娟 Regin）
◎著
定價320元

趣·手藝 92

超可愛網美感黏土娃娃
Petty's手作族人誌
超可愛網美麗黏土娃娃
蔡青芬◎著
定價350元

趣·手藝 93

手繪植物風橡皮章應用圖帖
HUTTE.◎著
定價350元

趣·手藝 94

清新＆可愛 小刺繡圖案
300+
清新＆可愛小刺繡圖案300+
一起來繡花朵・小植物・日常
雜貨吧！
BOUTIQUE-SHA◎授權
定價320元

趣·手藝 95

MARUGO教你作職人の
手揉黏土和菓子
甜在心・鬆軟輕×精緻可愛！
MARUGO教你作職人の
手揉黏土和菓子
丸子（MARUGO）◎著
定價350元

趣·手藝 96

童話Q阪の可愛動物
不織布玩偶
有119隻喔！童話Q版的可愛
動物不織布玩偶
BOUTIQUE-SHA◎授權
定價300元

趣·手藝 97

Paper Quilling
大人的優雅捲紙花
大人的優雅捲紙花
手作基本技法＆配色要點
なかたにもとこ◎著
定價350元

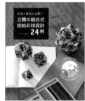

趣·手藝 98

色彩×幾何大挑戰！立體的組
合式摺紙彩球設計24例
BOUTIQUE-SHA◎授權
定價350元

趣·手藝 99

英倫風手繪可愛刺繡500點
英倫風手繪感可愛刺繡500選
E＆G Creates◎授權
定價380元

趣·手藝 100

超可愛娃娃布偶＆木頭偶
超可愛娃娃布偶＆木頭偶
5人作家愛藏精選！
美式鄉村風×漫畫繪本人物×
童話幻想
今井のりこ・鈴木治子・斉藤千里
田畑聖子・坪井いづよ◎授權
定價380元

趣·手藝 101

清新又可愛！
有設計感の水引繩結飾品
mizuhikimie◎著
定價320元

趣·手藝 102

擴展創造力的摺紙遊戲書
寺西惠里子◎著
定價380元

趣·手藝 103

鬆軟可愛の立體刺繡
アトリエ Fil◎著
定價350元

趣·手藝 104

手揉黏土小物課：
迷你可愛單品×
雜貨裝飾應用78選
胡瑞娟Regin&幸福豆手創館◎著
定價350元

Miniature food book